우리
민화
속으로

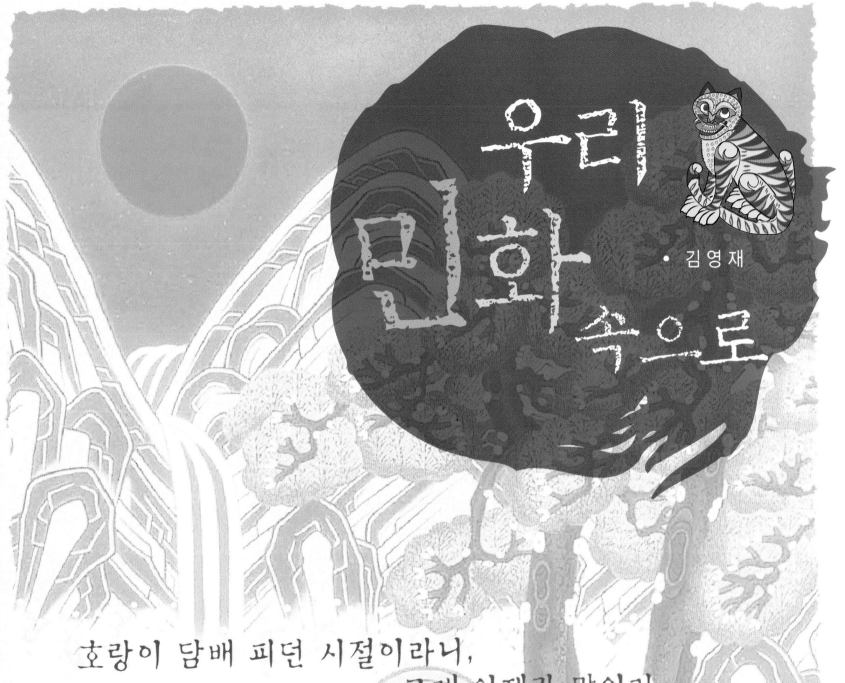

우리
민화
속으로

· 김영재

호랑이 담배 피던 시절이라니,
그게 언제란 말인가...

KSi 한국학술정보㈜

우리 민화 이야기
Tales of Our Folk Paintings

민화라는 이름으로 오늘날까지 전해지는 그림은 17~18세기의 조선시대에 집중적으로 그려졌다. 그런데 이 그림들은 국체가 다른 중국의 언어 체계가 다른 한자로 풀이된다. 상고이래 주권 국가였던 한국이 어떻게 중국에 그토록 종속적일 수 있단 말인가.

그래서 다시 그림을 뜯어 보면 그 중국은 기원전 5천년에서 시작된 신화시대―하―상―주―춘추전국시대와 드물게 진 한에 머물고 있다. 또한 당 명 청의 사례는 집권층의 필요에 의한 도상에 치중되었다. 어떻게 5세기 이후의 진공 상태를 설명할 것인가.

다시 이 시대를 조명하던 상고시대 이족, 나중에 산동반도를 거점으로 정착하여 동이라 불리던 한국인의 조상, 이족의 족적과 일치함을 알 수 있다. 그러므로 산해경의 신화와 설화, 영수 서조를 비롯하여 동이의 세계에서 유전되던 신선설화, 그리고 동이의 하늘 사상, 태양 신화, 조류 숭배 사상은 다름 아닌 우리 조상의 이야기 보따리였던 것이다. 생각해 보라. 떠돌이 환쟁이들이 중국 이야기만 그리고 다녀서야 노자는 커녕 하룻밤 숙식이라도 걸칠 수 있었겠는가.

그림은 하늘 그림, 땅 그림, 사람 그림으로 나뉜다. 그림의 기틀이 다르니 걸고 붙이는 위치와 바라는 바가 다르다.

Most of the Korea folk paintings, what we call *Minhwa*-the commoner's paintings-, were done in 17~18 century Chosun. However, almost all of the paintings need Chinese mythical background and *Hanja*-Chinese character- for the interpretation. How can it be possible for the independent Korea for almost 5 thousand years of history.

In that point of view, looking into the paintings bring us to the ancient days of China from the age of myth to the 5 century, i.e., *Hsia-Shang-Chou*-Warring State-*Qin-Han* dynasties. After *Tang* dynasties, i.e., *Ming* and *Qing* dynasties seldom influence the Minhwa paintings except some adoption from the ruling parties. How the vacuum of historical mysteries could be explained?

More closer study tells us that the era was dominated by *I*-tribe, none other than Korea ancestors. After the Warring states era, *I*-tribe was dispersed and settled East China around *Shantung* peninsula, Korea peninsula and Japan. Where *I*-tribe were called East *I*-tribe, i.e., *Dung-i*(Dong-i in Korea) becauseof their location from middle China.
In that sense, we reach to the conclusion that myths and noble animals from such as *Shanhai-jing*(Sanhaegyung in Korea), beliefs such as Heaven, Sun and bird worshipping could be explained in terms of our ancestor's beliefs. Think about it! How the homeless painters could be supported food and bed if they had drawn foreign myth, story and thoughts

The Paintings can be divided into 3 categorieg., i.e., Heaven, Earth, and Men. Depend on the concept, each paintings are differed in the hanging and/or posting location and ways of praying

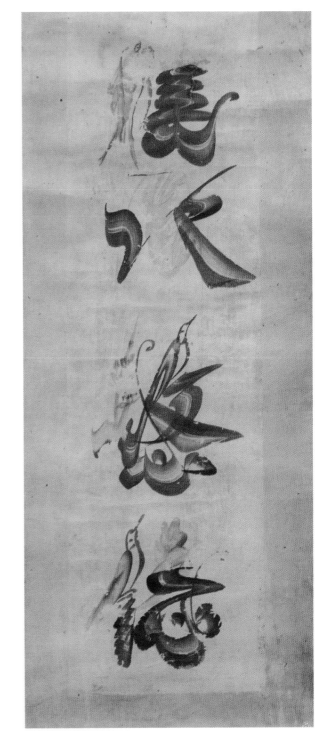

 # 민화라는 이름의 그림
Paintings named *Minhwa*, people's painting

민화라고 부르는 그림이 있다. 야나기 무네요시가 친구들하고 기차간에서 잡담 끝에 민요(民謠), 민담(民譚)이 있으니 민화(民畵)도 있어야 하지 않겠는가 하고 운을 뗀 것이 작명이 되어버렸다.

After naming *Minhwa* by Japanese scholar Yanagi Muneyosi, Koreans adored the folk paintings ignoring the contents, anecdotes, and archetype, partly because most of the paintings were abundant with cost almost nothing, partly because seemingly no need of in-depth-research for the symbols and meanings. However, the paintings preserved Korean identity, dignity, and proud history.

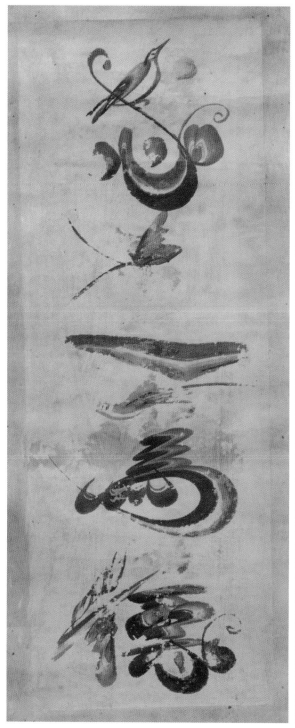
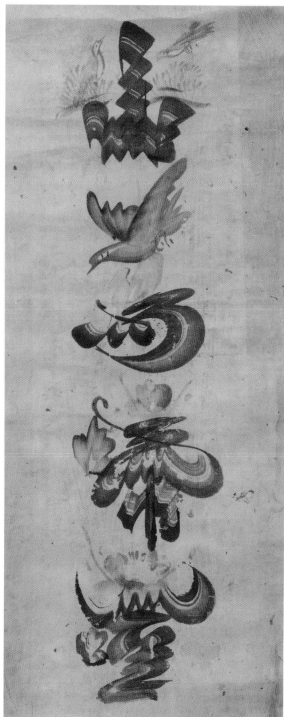

혁필팔곡병(革筆八曲屛). 지본. 각76x26

야나기가 감탄한 어해도는 먹고 먹히지 않고 공존하는 물고기와 게 그림이었다. 물고기가 군자요, 여유요, 입신양명인 상징체계를 몰랐기 때문일 것이다. 상징과 의미 뿐 아니라 왜 백성이 목숨을 걸고 이 그림을 지켜왔는지 모르는 것은 한국인도 마찬가지였다.

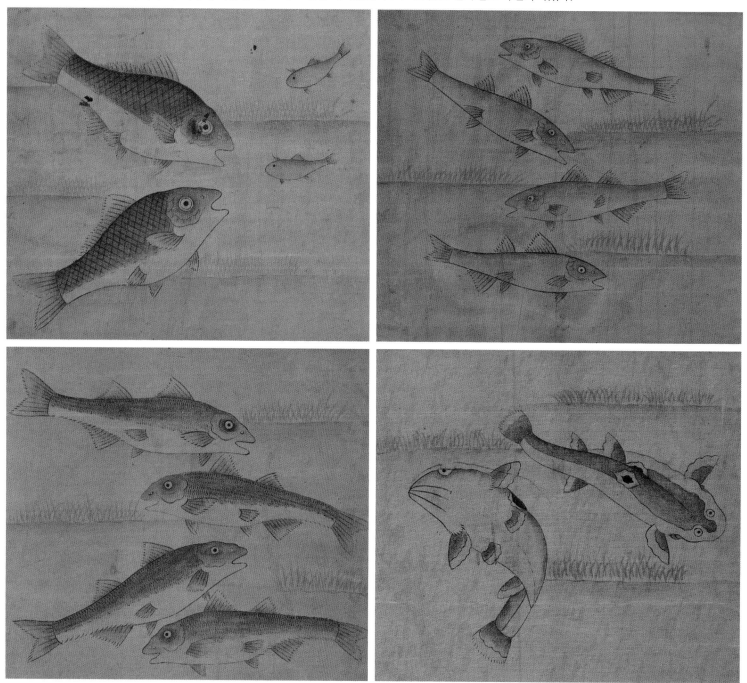

여기 열 개의 수수께끼가 있다. 만약 한국인이면서도 풀지 못한다면 조상을 능멸한 죄로 김삿갓처럼 삿갓으로 하늘, 그리고 하느님을 가려야 할 것이다.

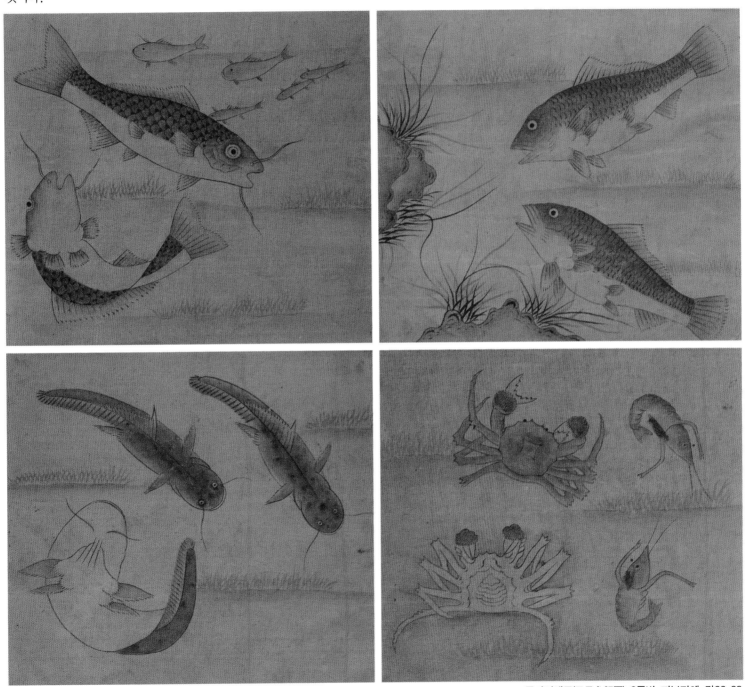

군자어해도(君子魚蟹圖). 8폭병. 저본담채. 각33x28

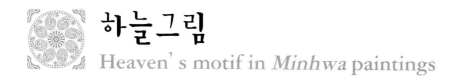

하늘그림
Heaven' s motif in *Minhwa* paintings

호랑이 담배 피던 시절이라니, 그게 언제란 말인가...
When tiger smoked?

A painting that tiger smokes while two rabbits serves a long smoking pipe tells a story of myth age when the Solar calendar begins. The fact is that two rabbit stand for February celebrating tiger designated as January symbol in the Solar calender by serving long and long pipe to show deep respect. After that, tiger was down-graded when the solar calendar had been shifted to Lunar calendar by *Dong-i* general Yi following Yao emperor' s order, when *Dong-i* was most influential tribe in ancient China.

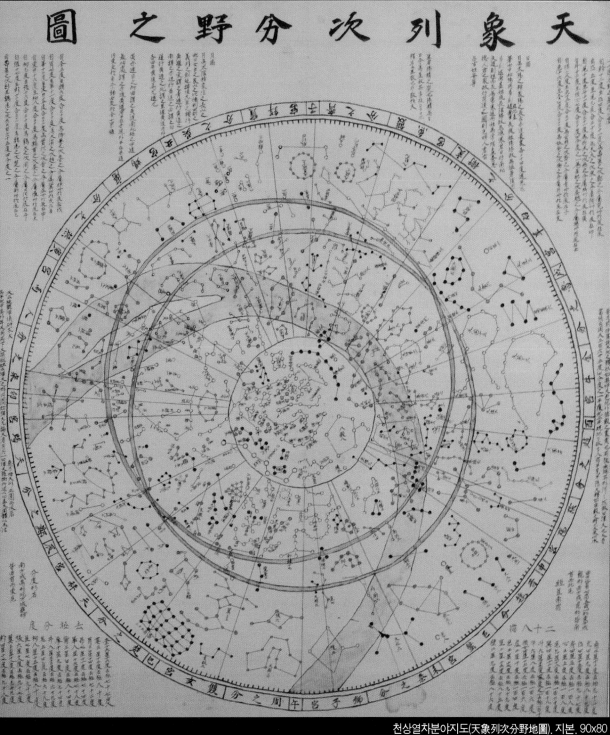

天象列次分野之圖

천상열차분야지도(天象列次分野地圖). 지본. 90x80

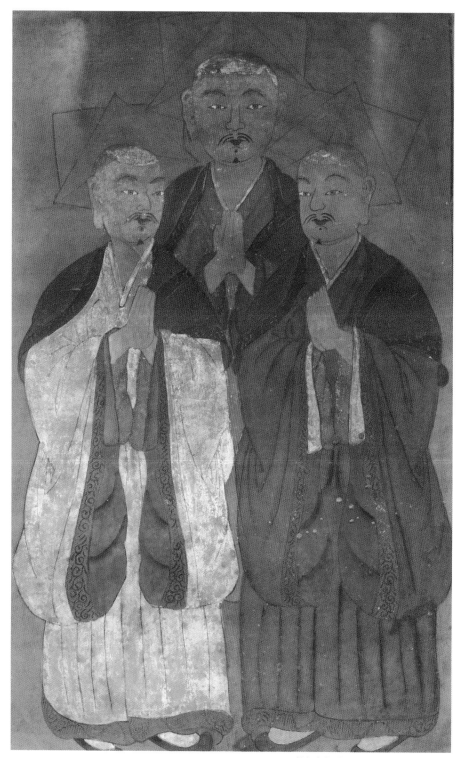

삼불제석도(三佛帝釋圖). 지본. 90x52

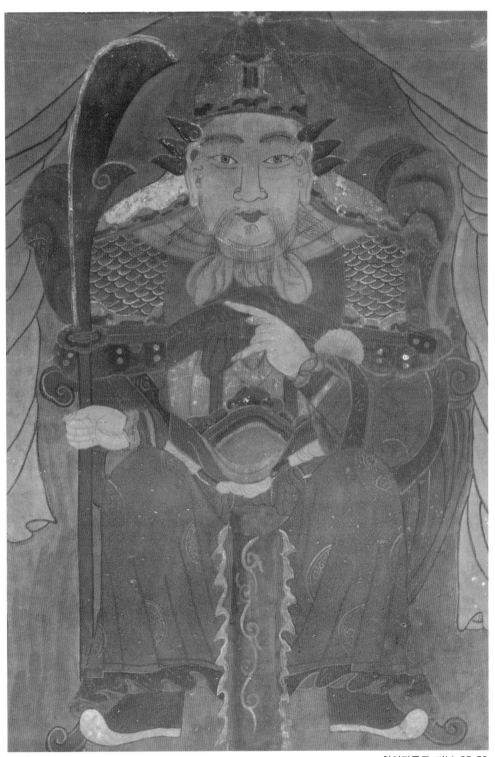

취일장군도. 지본. 85x52

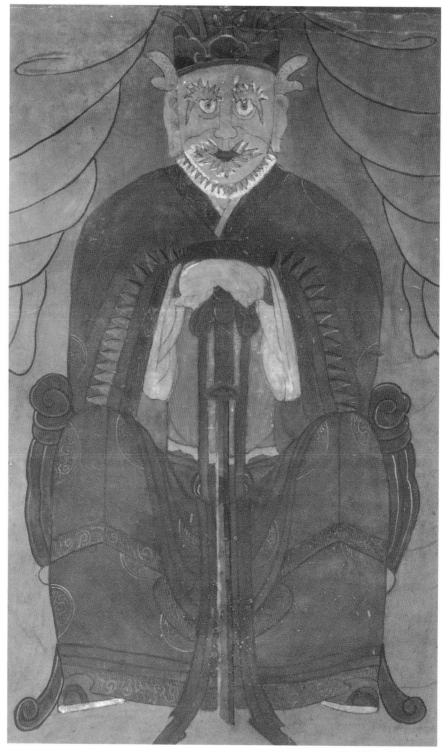

용장군도. 지본. 86x51

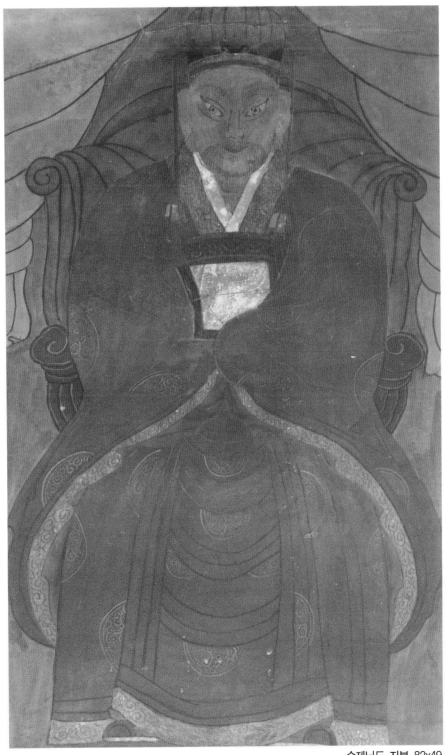

승제님도. 지본. 82x49

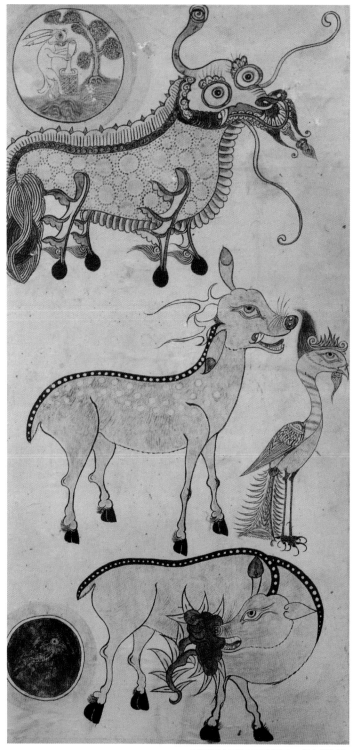

일월영수도(日月靈獸圖). 지본. 67x32

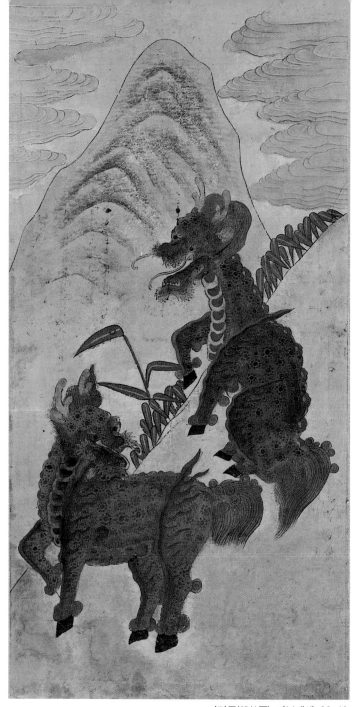

기린도(麒麟圖). 지본채색. 82x40

하느님이 동물들에게 선착순으로 이름을 지어주리라 했다. 소등에 탔던 쥐가 먼저 뛰어내려 12지의 첫째가 되었다. 그런데 쥐-소-호랑이-토끼-용-뱀-말-양-원숭이-닭-개-돼지(子丑寅卯辰巳午未申酉戌亥) 라 이름 붙인 일년의 열두 달에서 첫 달은 세 번째의 인월(寅月), 즉 호랑이 달이다. 이상하지 않은가.

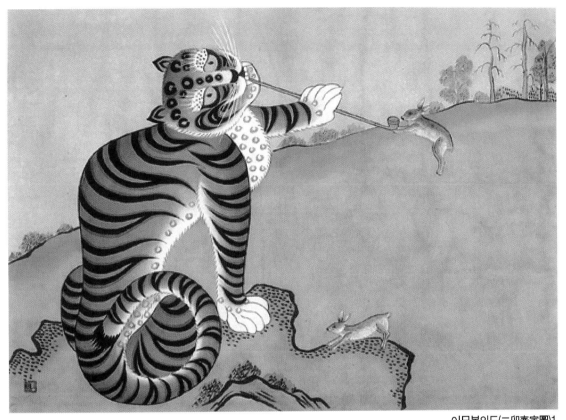

인묘진사오미신유술해로 시작하는 하후씨의 태양력에서 호랑이는 첫째 달이었다. 호랑이가 옛 한국어로 해(太陽)였기 때문이다. 한자로 개(開(夏后開)), 계(啓(夏后啓))가 모두 호랑이었다. 하늘개(天狗) 역시 태양이었다. 그것이 호랑이 담배 피던 시절, 그 좋던 시절이었다. 이묘봉인도(二卯奉寅圖)에는 2월을 상징하는 두 마리 토끼가 호랑이에게 존경의 뜻으로 긴 장죽을 물려드린다.

이묘봉인도(二卯奉寅圖)1

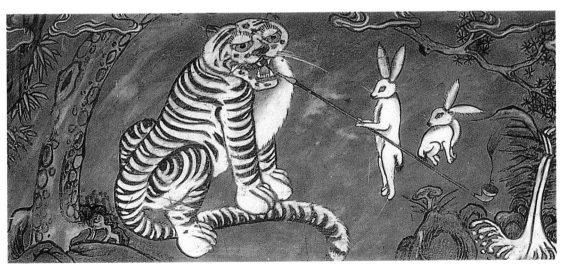

그러나 일년을 열 달로 나누는 태양력의 폐해가 속출하자 고신족인 요임금의 명령으로 동이의 장군 예는 일 년 열두 달의 태음력을 만들었다. 일 년을 366일로 하되 사철과 윤달을 두었다. 회남자에서는 활 잘 쏘는 예가 열 개의 태양에서 아홉 개를 떨어뜨렸다고 기록한다.

이묘봉인도(二卯奉寅圖) 2

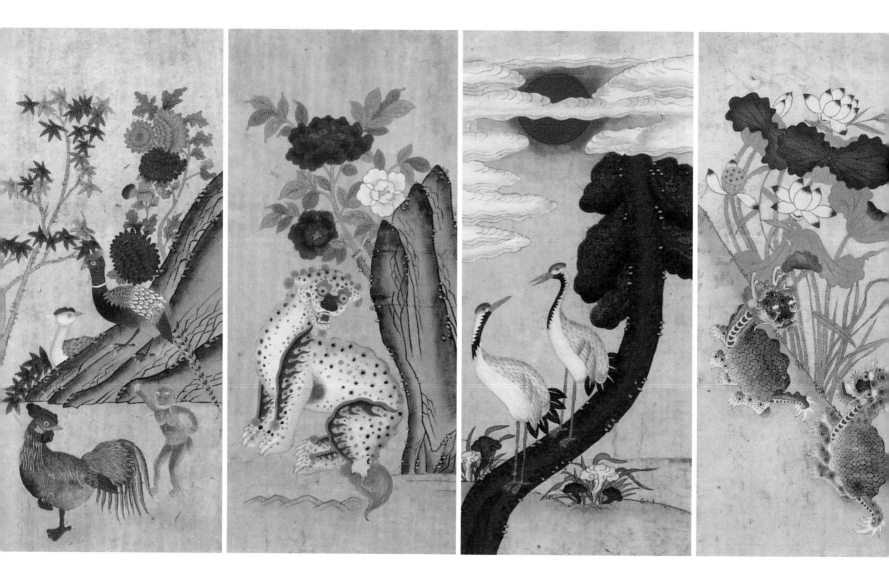

인묘진사오미신유술해의 뒤에 쥐와 소의 달, 즉 자축을 붙였다. 그렇지만 십이지를 부를 때는 자축을 앞으로 내세워 인(寅)은 세 번째가 되었다. 그렇게 호랑이의 좋은 시절은 지나갔다. 그래서 오늘날도 호랑이 담배 먹던 시절이라면 케케묵은 옛날을 의미한다.

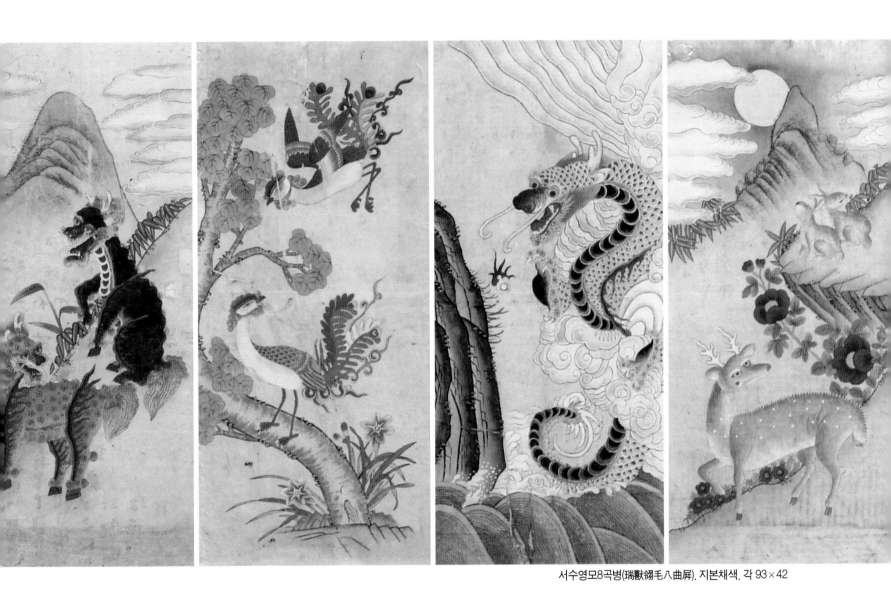

서수영모8곡병(瑞獸翎毛八曲屏). 지본채색. 각 93×42

호랑이는 소나무 아래 살고, 대나무 숲에 죽는다?

Is tiger lives under the pine tree, dies in the bamboo forest?

Most of the tiger paintings have pine tree or bamboo as backdrops. The tiger in *Dong-i* culture was known as not only powerful enough to bite the devil, but also generous enough to be companions of Korean people. Devil-biting tiger or tigress was pragmatized because the tiger was Sun symbol, in ancient Korean language. Pine tree presumed to be the Sun-tree, figuring out from *Dangun* myth, and *Seongju* shamanistic rite, while bamboo tree was known as exorcist tree.

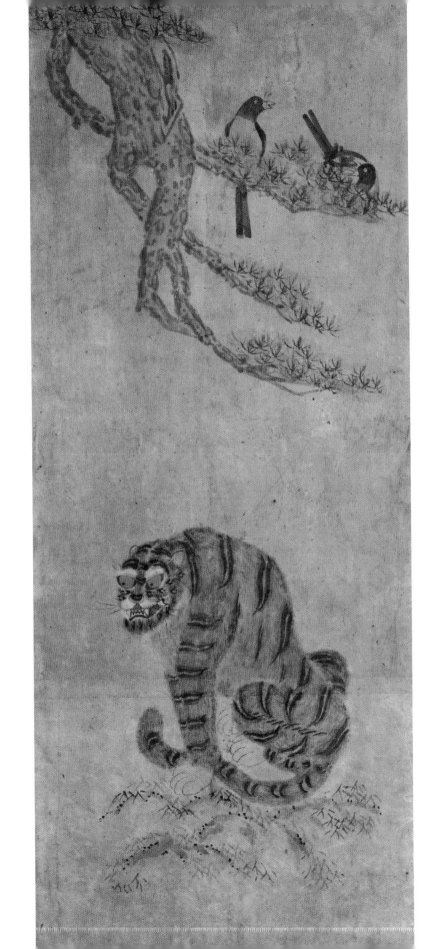

희보작호도(喜報鵲虎圖)에서 호랑이는 소나무 아래 그려진다. 호랑이는 소나무 아래 사는가. 죽림출호도(竹林出虎圖)에서 호랑이는 대나무 숲에서 나온다. 호랑이는 대나무 숲에서 죽는다는 이야기도 있다. 과연 그런가.

희보작호도(喜報鵲虎圖).지본. 110x45

감모여재도(感慕如在圖). 지본. 83x59

한국은 소나무의 나라이다. 한국인은 소나무 아래
서 태어나서 소나무와 더불어 살고, 소나무 아래 죽
는다. 그만큼 소나무는 한국인의 생사와 함께 한
다. 그러니 호랑이가 사는 산은 소나무 숲일 수밖
에 없다. 그런데 왜 소나무일까?

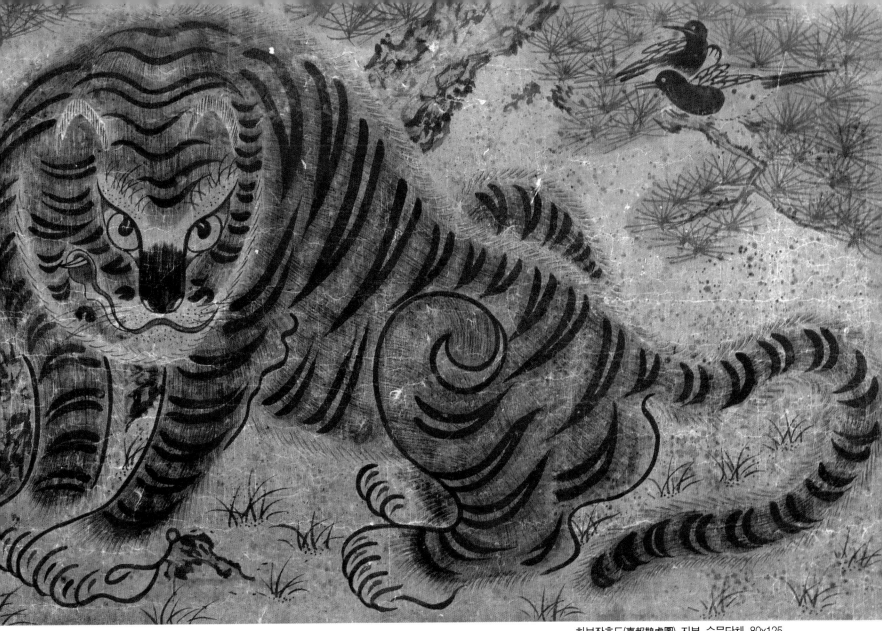

희보작호도(喜報鵲虎圖). 지본. 수묵담채. 80x125

소나무는 태양나무가 될 만하다. 단군신화에서 태양신 환인의 서자인 햇빛이 먼저 닿은 곳이 태백산 신단수(神檀樹)였다. 신단수는 신(神)의 단수(檀樹)이다. 신은 감 곰 검이 되어 신(神)의 뜻을 가진다. 단(檀)은 박달나무 단, 혹은 터 단(壇)을 함께 쓴다. 한국어 발음을 한자로 옮기면서 와전되었던 것이다. 옛 한국어에서는 밝알나무였다. 밝은 알 나무니, 태양나무가 된다.

그렇다면 왜 소나무가 신단수인가. 성주풀이에 답이 있다. 경상도 안동땅 제비원에서 솔씨 하나가 자라나 성주님 대궐의 동량목이 되었다. 무속에서 최고의 신으로 모시는 태양 같은 성주님의 동량목이라 했으니 바로 태양나무가 아닌가. 그것이 소나무라는 답이 최소한 무속에서는 통용되는 상식인 셈이다.

희보작호도(喜報鵲虎圖). 지본. 110x45

그럼 대나무는? 원래 호랑이는 벽사, 즉 삿된 것을 몰아내는 태양 같은, 혹은 태양이었다. 서왕모가 지키는 곤륜구에서 호랑이신 신도와 욱루는 귀문을 통과하여 하계에 내려가서 인간에 해코지를 하거나 지각하는 못된 귀신을 갈대로 왼 새끼에 꿰어 호랑이 먹이로 준다. 호랑이가 태양이니까 귀신을 씹어먹을 수 있었다.

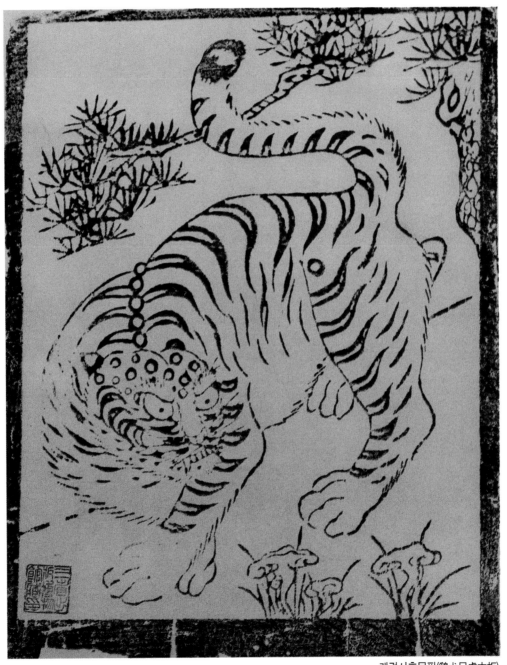

<div align="right">계견사호목판(鷄犬巳虎木板)</div>

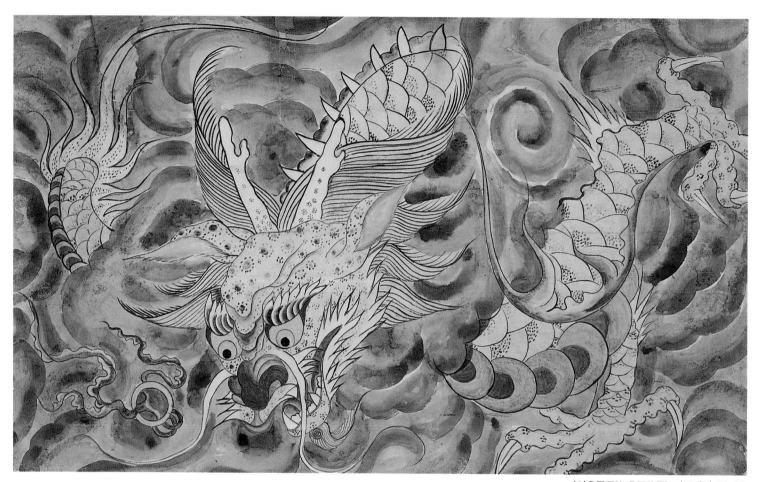

여의운룡도(如意雲龍圖). 지본채색. 50x83

그 호랑이가 벽사의 존재가 된 것은 산귀를 두려워했던 이전이 대나무를 불에 넣어 평펑 터뜨렸다는 이야기에서 비롯된다. 호랑이=벽사=대나무에서 벽사=호랑이+대나무가 된 것이다. 이어 장천사가 천하의 악귀를 물리치기 위해 호랑이를 타고 출사하였다 하여, 여 호랑이는 귀신 잡는 호랑이가 되었다.

호랑이가 소나무 아래 사는 것은 맞다. 그러나 대나무 숲에서 나올 때는 귀신을 죽인다.

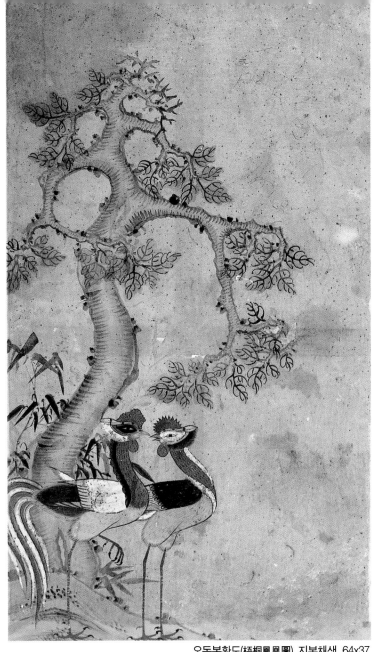

오동봉황도(梧桐鳳凰圖). 지본채색. 64x37

왜 대한민국 대통령의 휘장이 봉황인가?

Why ornament of Korea president decorated with Phoenix pattern?

President of Korea used to adopt Chinese phoenix patterns wherever dignity is needed, as their ancestors did, because the legendary phoenix bird was the none other than admired Sun bird in *Dong-i* culture. What is more, the bird is said to come from Korea peninsula as if the Sun rises from the East.

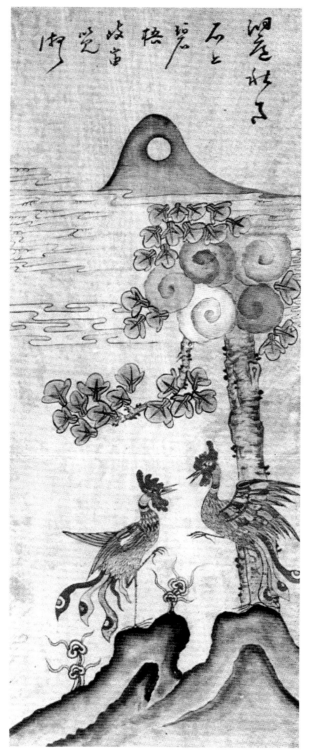

동정추월도(洞庭秋月圖)의 봉황

한국의 대통령이 내리는 상장, 상패, 휘장 등에 봉황 문양이 그려진다. 봉황이 동방 군자지국에서 나온다 하여 반도의 옛 임금들이 사용하던 상징이 오늘에 전해졌기 때문이다. 창덕궁 인정전 벽화에는 봉황이 임금의 용상 바로 옆에 장식되었다. 근정전 앞의 답도(踏道), 즉 계단 가운데 봉황이 새겨진 길에는 왕의 어가(御駕)만이 지나갔다. 아무나 지나가다간 삼족이 멸하는 길이다. 그렇게 서슬이 퍼런 것이 한국의 봉 문화였다.

태초에 봉(鳳)이 있었다. 암컷만으로 외로우리라 하여 중국인이 황(凰)을 붙였다. 갑골문에서 봉(鳳)은 풍(風)으로 고증한 사람도 있다. 산해경에는 멸몽조 · 광조 · 몽조 · 명조 · 맹조 등이 소개된다.

바람을 타고 하늘을 나르는 태양을 상징하는 새가 봉이다. 산해경에는 금과 옥이 많은 단혈산에서 단수가 남쪽 바닷가인 발해로 흐르는 곳에 봉이 있다 했다. 생김새는 닭 같으면서 오채의 무늬가 있고, 오덕(五德)을 갖춘 새로 묘사된다. 이 새는 먹고 마시는 것이 자연의 절도에 맞으며, 절로 노래하고 절로 춤추면 천하가 평안해진다 했다. 마치 자연현상을 묘사한 것 같다.

황(凰)은 황(皇)=황(煌)이어서 빛나는 것, 그래서 광(光)이 될 수 있다. 봉황은 동방군자지국에서 나와 사해 밖을 날아 곤륜을 지나 지주산에서 물을 마시고 새깃도 가라앉는다는 약수에서 털을 씻으며 저녁에는 풍혈(風穴)=봉혈(鳳穴)에서 잔다고 했다. 태양의 궤도와 같다.

봉황은 오동나무에 깃들이고 죽실을 먹는다. 오동나무와 태양을 그리면 조양봉황도(朝陽鳳凰圖)가 된다. 그런데 왜 오동열매를 먹지 않고 죽실을 먹을까. 봉황이 대나무에 앉으면 대가 말라죽으면서 남기는 것이 죽실이다. 태양이 가뭄을 내리면 대나무가 열매를 맺는다는 이야기가 아닌가.

봉은 중국 학자 손작운이 동이의 경전이라고 부르는 산해경에 나온다. 그러니 동이의 후손인 한국인, 그 중에서도 왕이 봉황의 휘장을 썼고, 이어 대통령이 권위를 진작하기 위해 봉황의 휘장을 사용하게 되는 것이다.

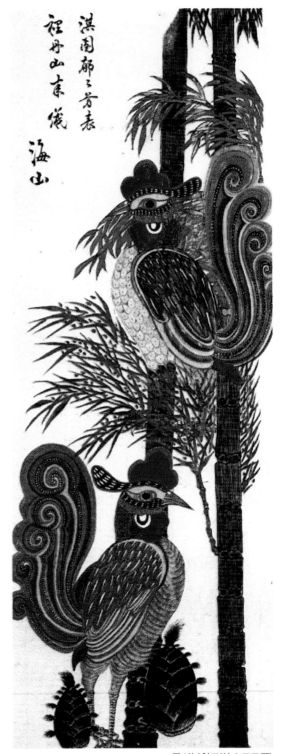

죽실봉황도(竹實鳳凰圖)

땅

Earth's motif in Minhwa paintings

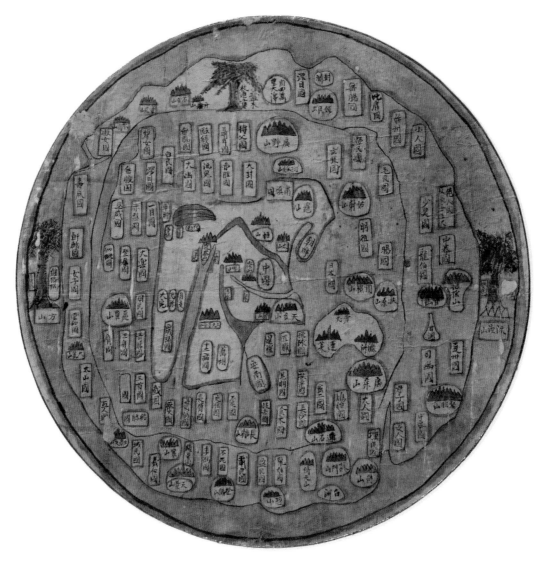

천하도(天下圖), 지본, 40x40

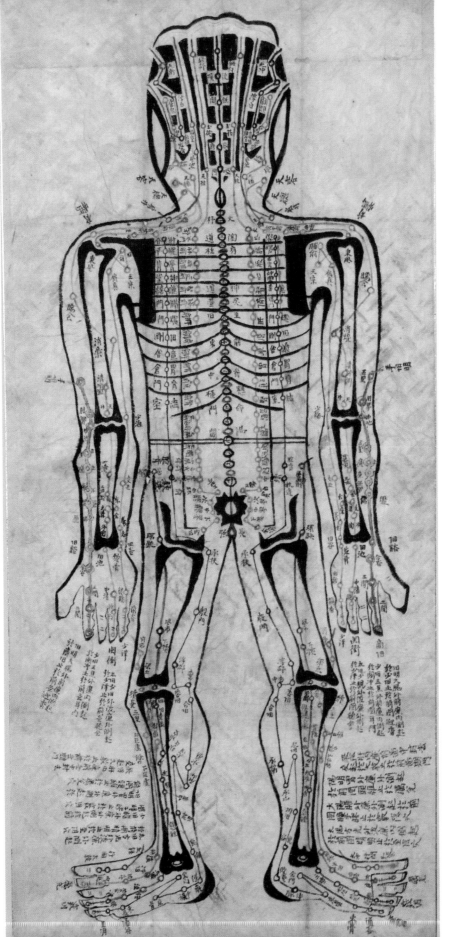

침구혈도(鍼灸穴圖). 지본. 75x35

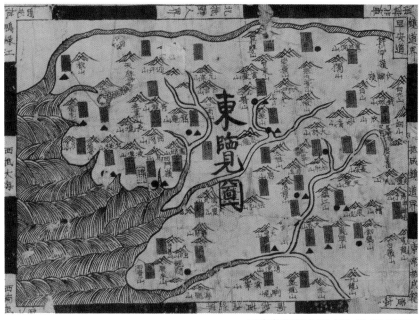

동람전도(東覽全圖), 8폭, 50x36, 평안도

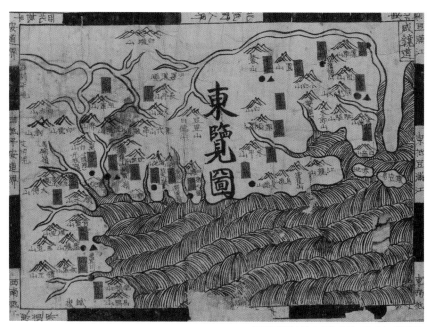

동람전도(東覽全圖), 8폭, 50x36, 함경도

동람전도(東覽全圖), 8폭, 50x36, 황해도

동람전도(東覽全圖), 8폭, 50x36, 경기도

동람전도(東覽全圖). 8폭. 50x36. 충청도

동람전도(東覽全圖). 8폭. 50x36. 강원도

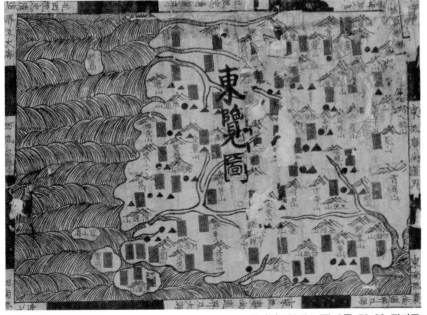

동람전도(東覽全圖). 8폭. 50x36. 전라도

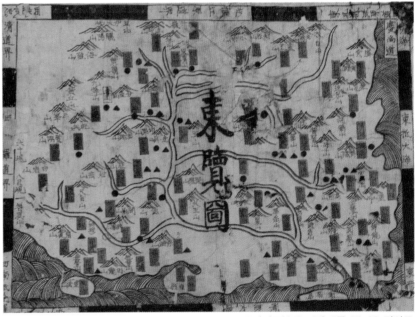

동람전도(東覽全圖). 8폭. 50x36. 경상도

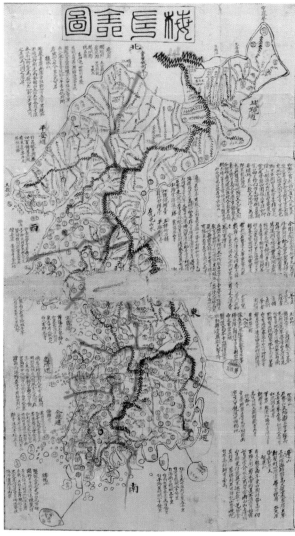

조선전도(朝鮮全圖). 지본. 97 x 35

왜 조선인이 소상팔경을 그토록 흠모했던가?

How *Tungting Hu* lake landscape enchanted Korean?

Koreans respectfully decorated their living room with *Tungting* lake landscape now located at China. However, the Tungting landscape related to the ancient *Dong-i* emperor *Shun* and two sister queens. In the myth, after hearing the emperor's death, two sister queens drowned to death in the *Tungting lake*.

동정호와 아울러 소강 상강이 합쳐지는 소상은 천하 명승이다. 송나라 송적(宋迪)이 1078년 소상의 여덟 풍경을 그리면서 유명해졌다. 그런데 팔경 중에서도 동정추월(洞庭秋月), 소상팔경(瀟湘八景)만 땅 이름이 알려졌다.

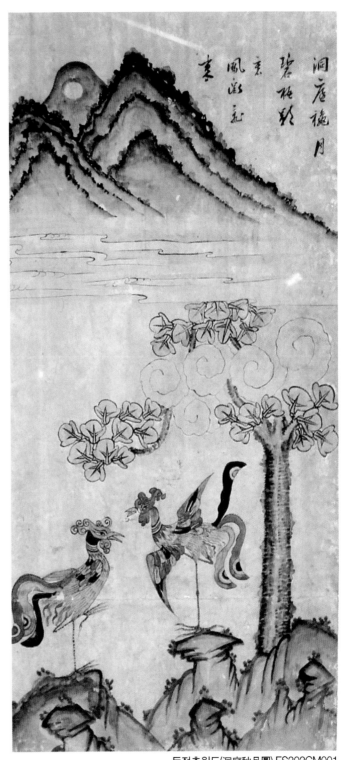

동정추월도(洞庭秋月圖) ES202CM001

그 외에는 강에 내리는 저녁 눈, 산동네의 아지랑이처럼 맑은 이네, 포구의 귀항하는 돛단배, 백사장에 줄줄이 내리는 기러기 등이다. 그런 풍경이야 아무 데나 있지 않은가. 그래서 조선인들은 조선의 풍경에 화제를 붙여 소상팔경이라 했다. 그렇게까지 소상이 아름답던가. 그렇게까지 중국의 풍광을 그릴 정도로 우리 조상들은 줏대가 없었던가.

그 단서가 되는 소상팔경도가 조선민화박물관에 있다. 소상야우(瀟湘夜雨)가 창오야우(蒼梧夜雨)라 화제가 바뀌었다. 창오는 순임금이 남쪽으로 순행하다가 죽은 곳이다. 순임금의 두 왕비인 아황(娥皇)과 여영(女英)은 남순(南巡)황제를 찾아 나섰다가 소상의 군산에서 붕어(崩御)소식을 듣는다. 이비는 피눈물을 흘리며 원상(沅湘) 사이에서 **빠져죽었고** 피눈물은 대나무에 튀어 소상 반죽(斑竹)이 되었다.

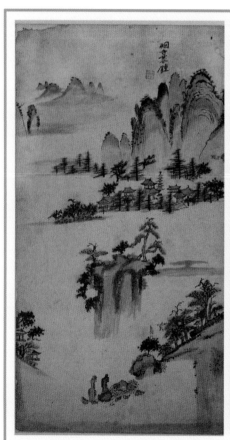
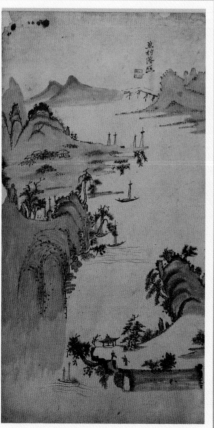
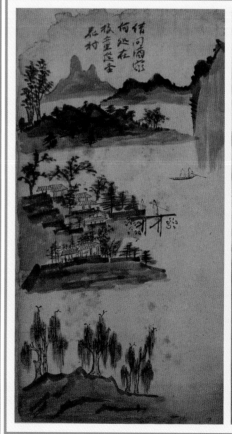
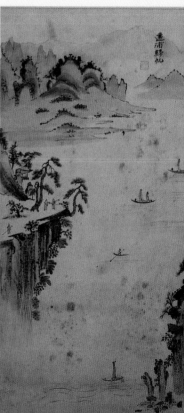

병풍에는 다른 화제도 발견되었다. 황릉에서 우는 새, 황릉제조(黃陵啼鳥)란다. 황릉은 이비의 무덤이 있는 곳이다. 연사모종(煙寺暮鐘)이라, 연기 오르는 산사의 늦은 저녁 종소리는 때로 순임금의 두 왕비인 이비(二妃)가 묻힌 형산(衡山)풍경이라는 주장도 있다.

이제 짐작이 갈 일이다. 왜 한국인이 순임금과 이비의 옛 이야기가 담겨있는 소상의 풍경을 그토록 자기네 이야기처럼 그렸을까. 바로 순임금이 동이족, 지금 한국인의 직계조상이기 때문이다.

그래서 춘향가에는 이비가 네 번씩이나 나온다. 십장가에는 천하열녀 이비를 본받아 이부종사하지 않으리라는 춘향의 절개가 있다. 춘향이 곤장으로 맞은 후 장독(杖毒)이 올라 반생반사, 비몽사몽하는 중에 나비를 따라 간 곳이 황릉, 바로 이비의 사당이었다.

생각해 보라. 이비가 중국인이라면 어찌 조선의 촌구석 남원의 아녀자 하나 죽어 황천에 간다한들 저기에 네 빈교가 마련되어 있느니라 하고 반기겠는가. 그렇게 조선인들은 그 조상의 얼과 정절이 깃들인 소상을 팔경으로 그려 자손에게 전해주었던 것이다.

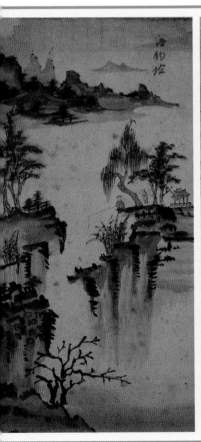
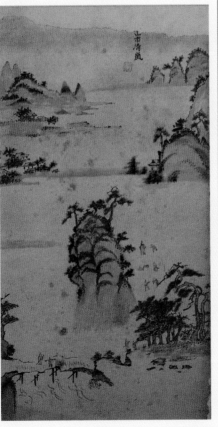
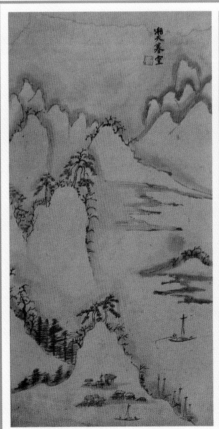
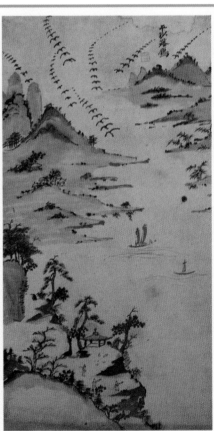

소상팔경병(瀟湘八景屏) ES210CM0011　　소상팔경병(瀟湘八景屏) ES210CM0012
소상팔경병(瀟湘八景屏) ES210CM0013　　소상팔경병(瀟湘八景屏) ES210CM0014

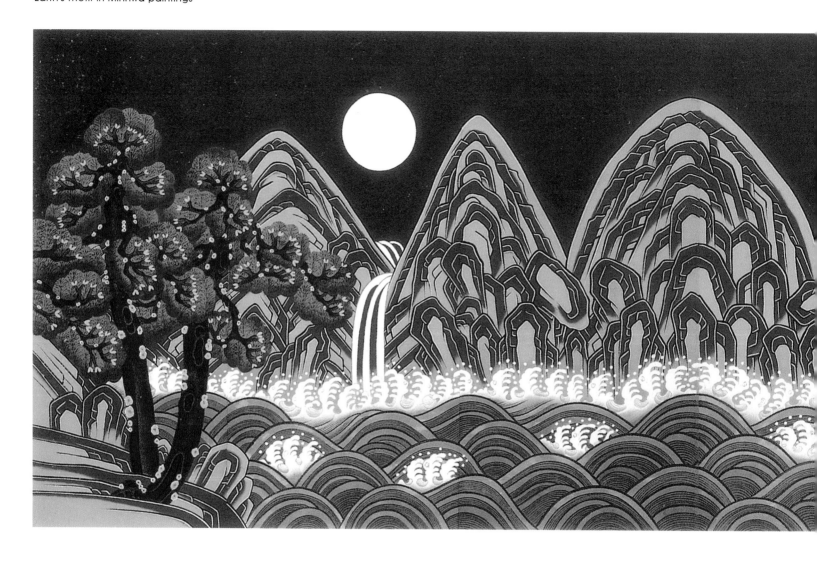

곤륜오악도 앞에서 조선의 왕이 위세를 뽐낸다?

Medieval Korean Kings made appearances before *Kunlun* Mountain backdrop. *Kunlun* mountain is known as located at *Hsin-Chiang Weiwuer*, China. However, the *Kunlun* mountain can be translated into ancient Korean as Jade mountain, King mountain, and the Sun mountain. Therefore, Korea Kings sat in front of *Kunlun* mountain scroll, dreaming to be sumounted by the aureole of almighty Sun and the Sun God ancestors.

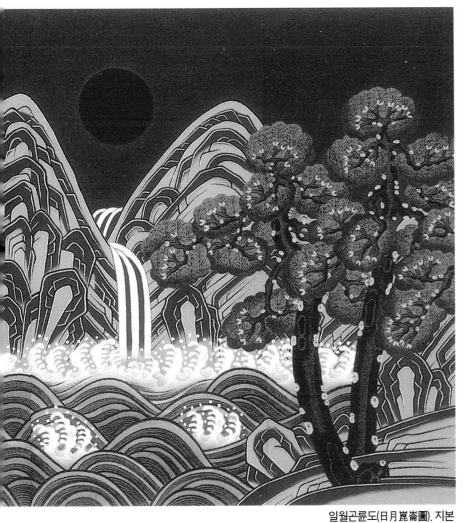

일월곤륜도(日月崑崙圖). 지본

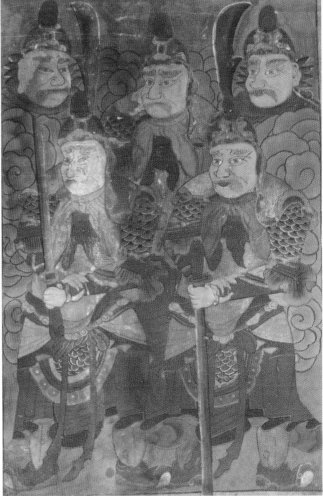

오방신장도(五方神將圖). 지본. 87x54

일월곤륜도(日月崑崙圖) . 지본.

일월곤륜이라, 곤륜산의 해와 달이라, 곤륜오악이라, 곤륜산의 다섯 봉우리라는 뜻이 아닌가. 조선의 왕이
곤륜산을 배경으로 조선천하를 호령하다니, 곤륜산이 과연 어디에 있는 어떤 산인가.

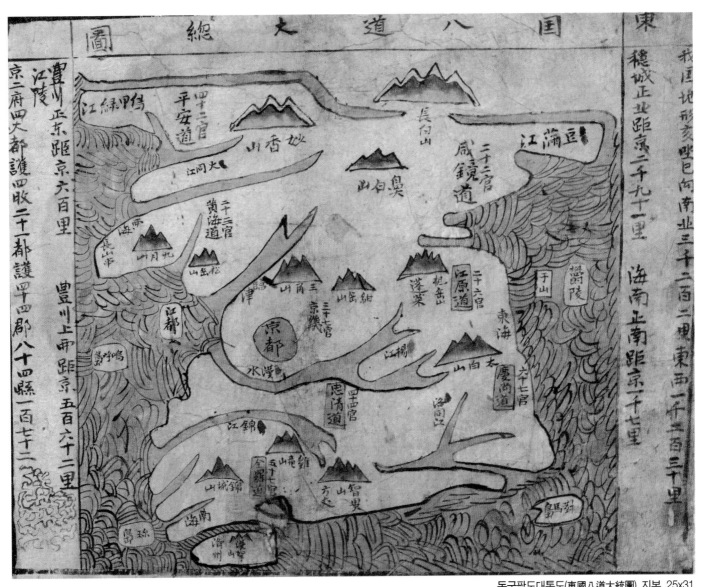

곤륜은 서역에 있는 쿤룬(KunLun) 산으로 알려져 있다. 이중환은 택리지(擇里志)에서 곤륜산 한 가닥이 타클라마칸 사막의 남으로 뻗어 동쪽으로 외무려산이 되었고, 여기에서 크게 끊어져 요동벌판이 된다고 썼다. 이거야, 지리지가 아니라 민족이동사거나 신화책 머리말 같지 아니한가. 땅 속 줄기가 얼마나 깊고 우람차기에 한번 끊어진 맥을 이어 다시 백두대간으로 이어진다고 했을까.

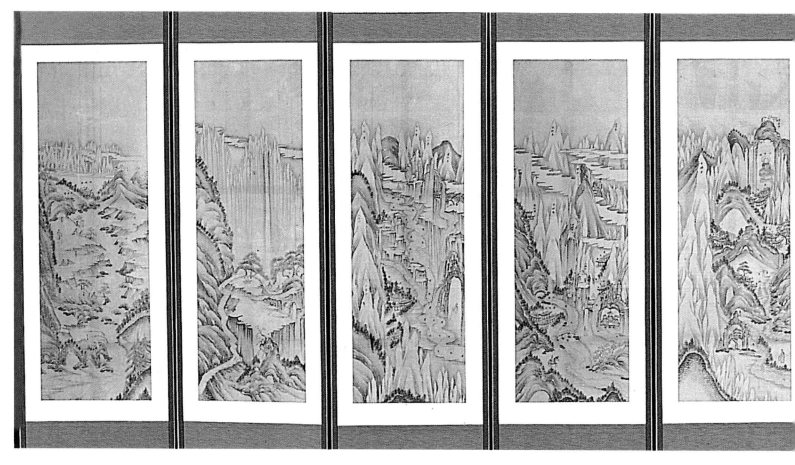

그것이 아닐 것이다. 곤륜산은 곤륜(崑崙) 즉 옥(玉)의 산, 옥산(玉山)이었다. 동이의 경전이라 일컫는 산해경에 이르되 곤륜에는 옥이 많이 난다 했던 것이다. 그런데 옥(玉)=왕(王)이다. 왕(王)=천(天)이어서 곤륜산=옥산=왕산=천산이 된다. 다시 천산이 하늘산이고 태양산이니 곤륜산은 태양산이요, 밝산이요, 백두산일 수 있었다.

곤륜산과 백두산이 태양산이기에 조선의 국왕은 산 그림 앞에서 위의를 뽐낼 수 있었다. 단군신화에는 태양신 환인이 햇빛을 의인화한 서자 환웅을 태백산, 그러니까 태양이 제일 먼저 닿는 큰 밝산의 신단수, 즉 신의 밝알나무 아래에 내려보낸다. 따뜻한 햇살 아래서 신시(神市)가 열린다.
신시는 아사달(阿斯達)이니 동이일출지(東夷日出地), 즉 동이의 태양

이 떠오르는 곳이다. 그 동이의 신시에서 만물이 창성하고 태양신의 가호 아래 손자인 왕검이 탄생한다. 그 자손이 조선의 왕이니 조선의 왕은 태양신의 후손이 아닌가.

그러니 조선의 왕이 그 선조가 처음 내렸던 태양산 앞에서 위세를 뽐내던 것이 어찌 이상한 일이겠는가.

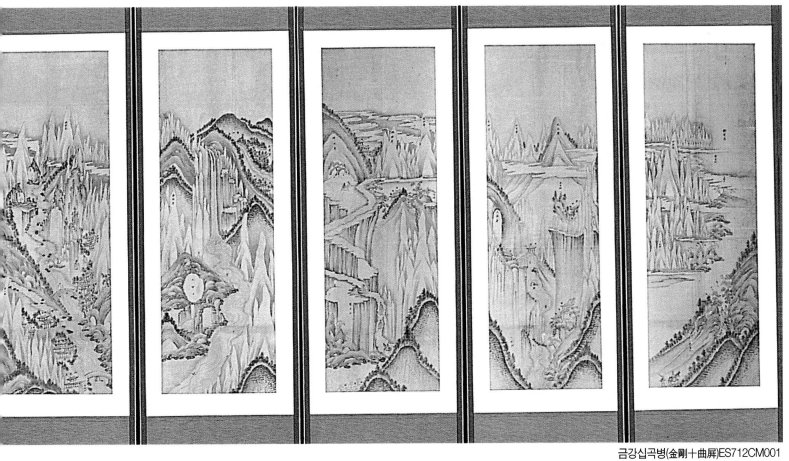

금강십곡병(金剛十曲屏)ES712CM001

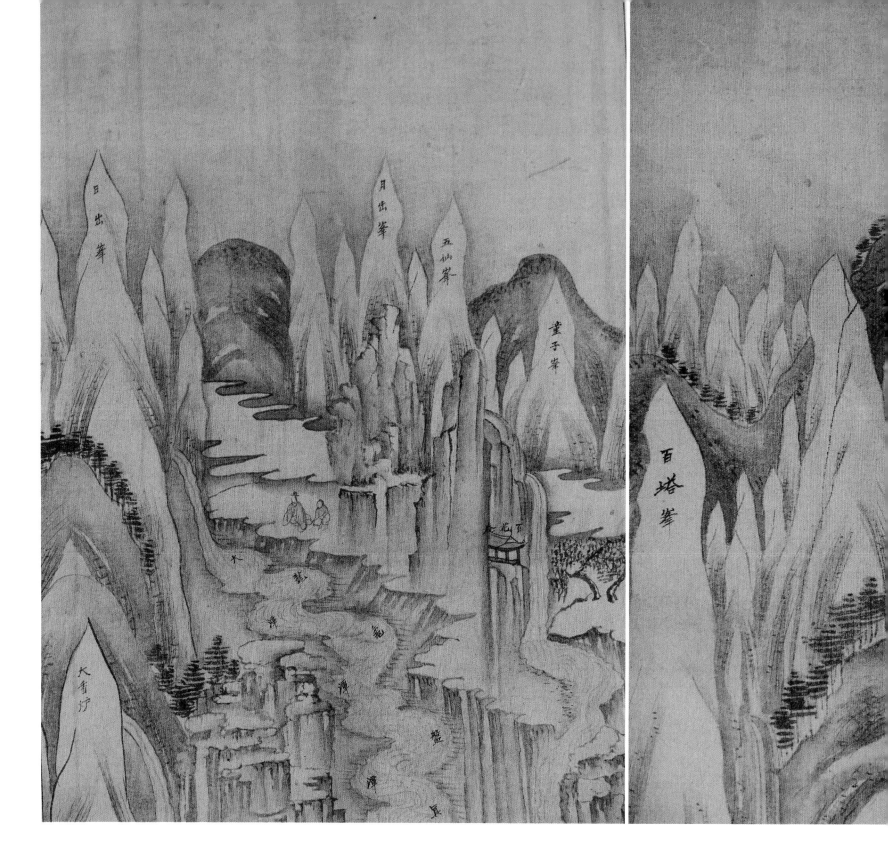

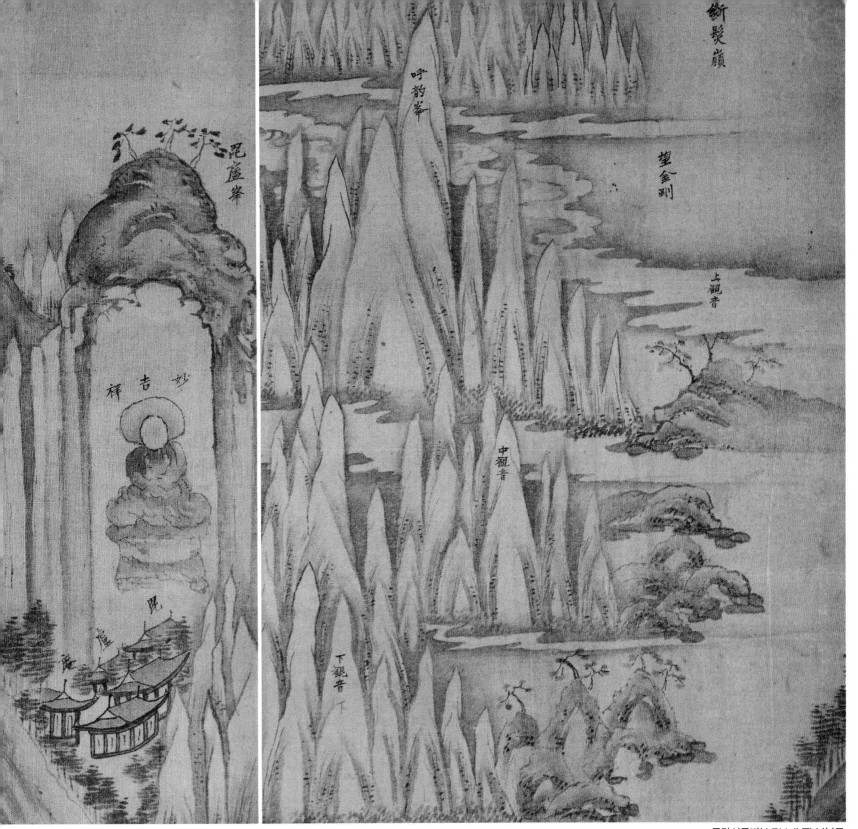

금강십곡병(金剛十曲屛) 부분도

사람
Men's motif in Minhwa paintings

강륜문자도는 동이족의 타임캡슐이다?

Character diagram folding scroll tells the doctrines of *Joseon*-medieval Korea bureaucracy. In a glance, almost all of the examples seems to be Chinese origin, however, closer look identifies most of the myth, anecdotes, figures, and legends came from *Dong-i* tribe, the ancestor of Korean people.

구운몽병풍(九雲夢屛風) MI841CM0021

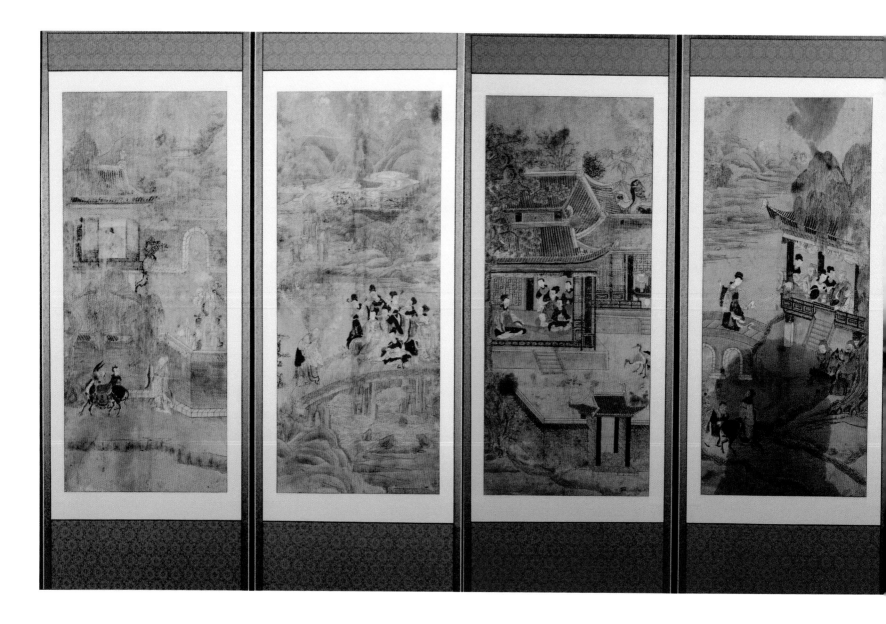

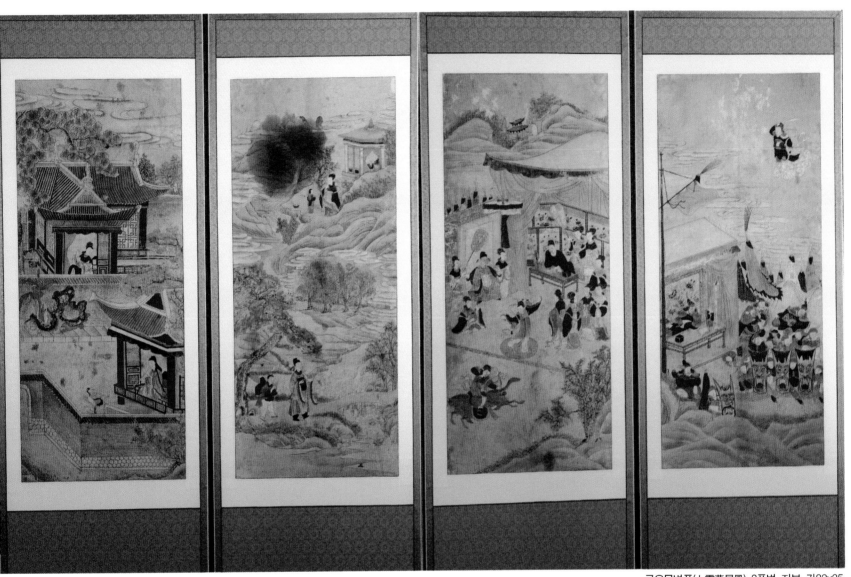

구운몽병풍(九雲夢屛風). 8폭병. 지본. 각83x35

책가도팔곡병(册架圖八曲屏). 8폭. 견본. 각104x32(500)

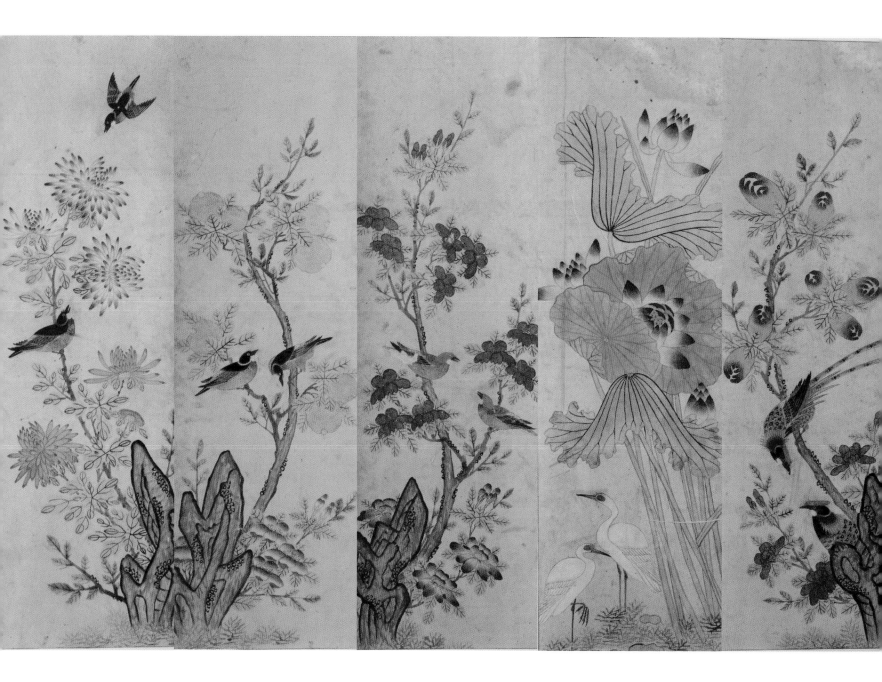

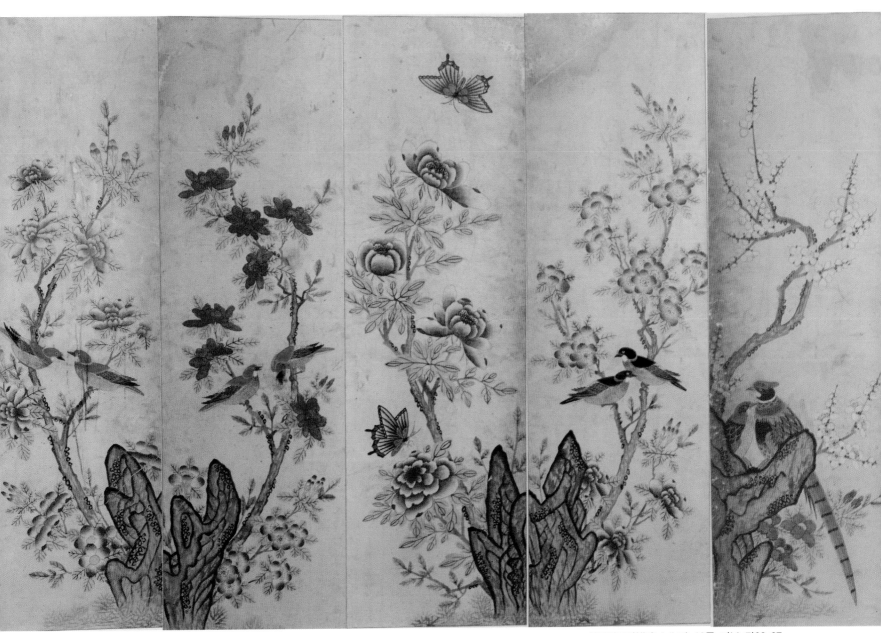

화조십곡병(花鳥十曲屏). 10폭. 지본. 각90x27

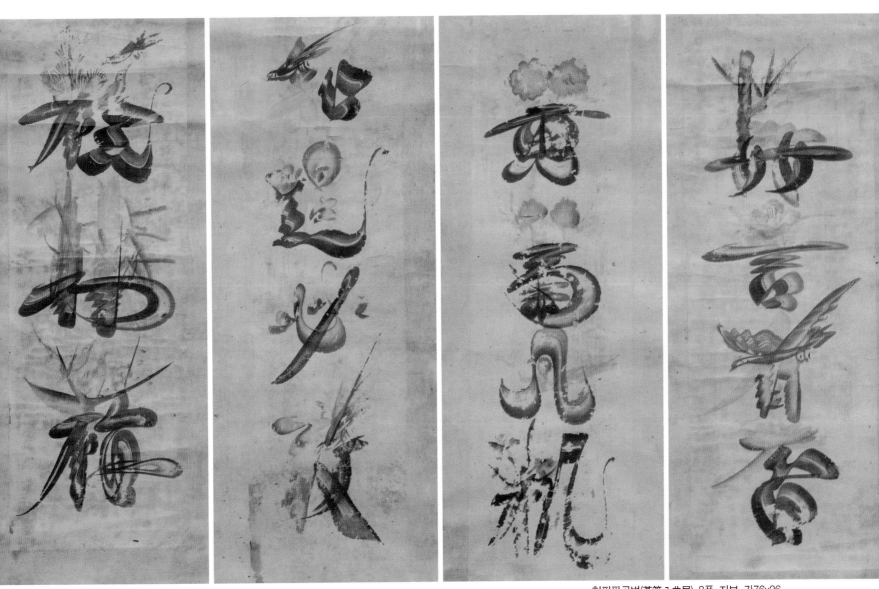

혁필팔곡병(革筆八曲屛). 8폭. 지본. 각76x26

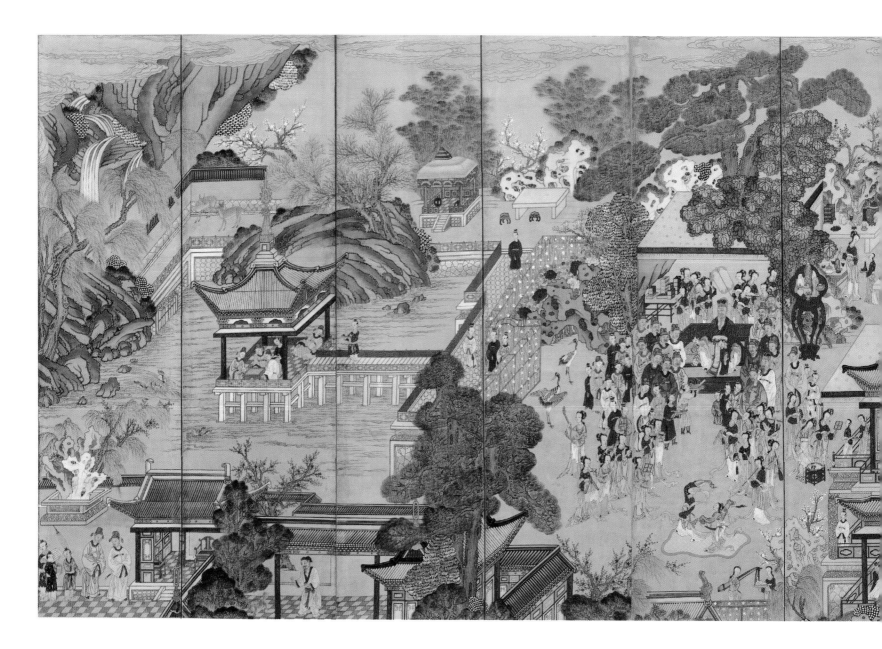

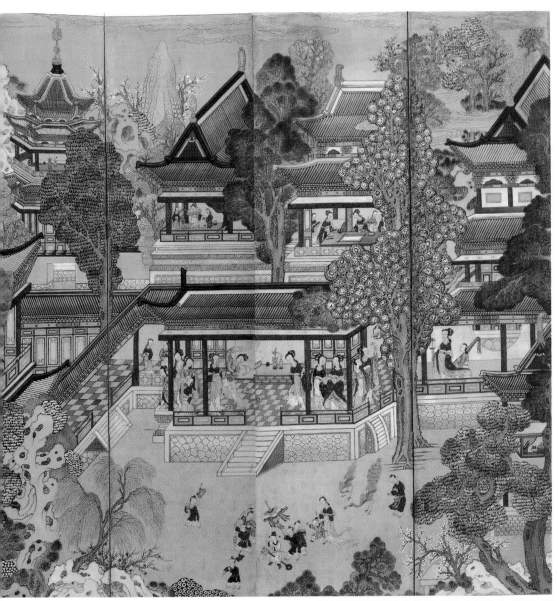

곽분양행락병(郭汾陽行樂屏). 10폭. 견본채색. 각150x40

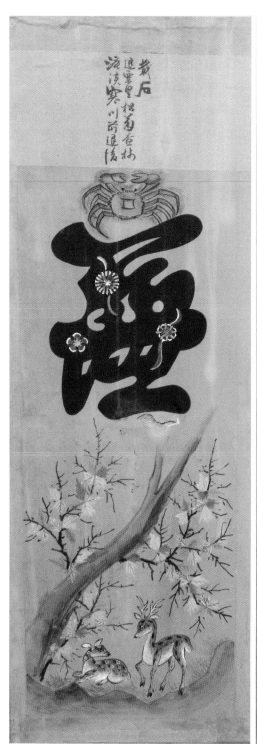
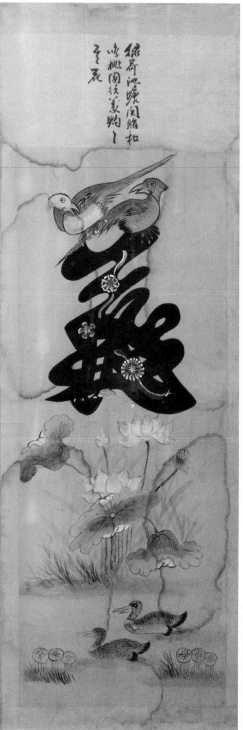
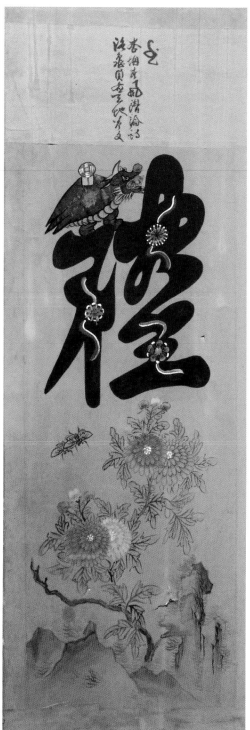

효제충신(孝悌忠信)예의염치(禮義廉恥)는 조선이 내세운 군자의 도리였다. 봉건왕조시대에 군자는 부모에 효
도하고, 형제간에 우애 있고, 임금에 충성하고, 붕우간에 믿음이 있어야 했다. 덕을 쌓는 군자는 모름지기 예도
를 따르며, 의리를 지키며, 청렴할 뿐 아니라 도리에 어긋남을 부끄러워할 줄 알아야 했다.

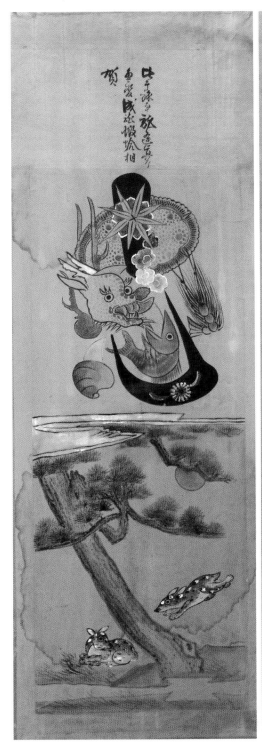
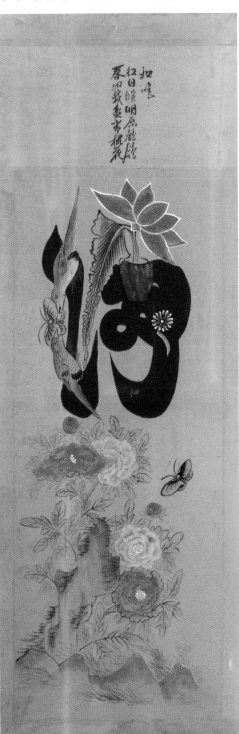
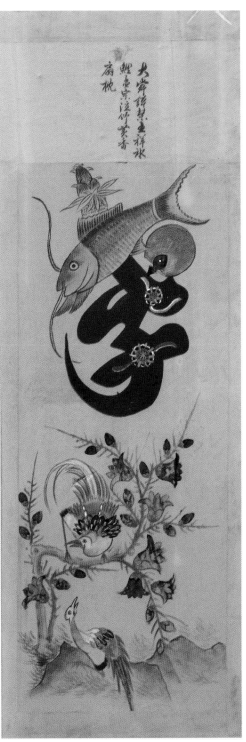

강원문자도(江原文字圖). 6폭병. 각111x40

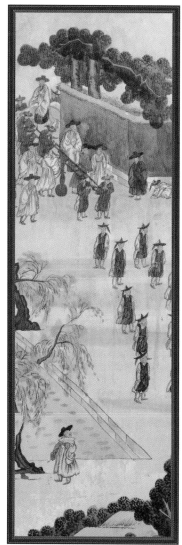
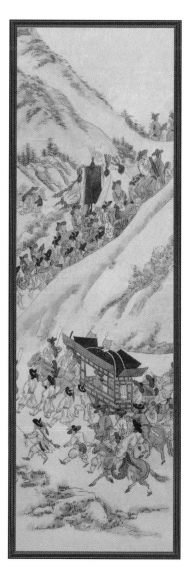

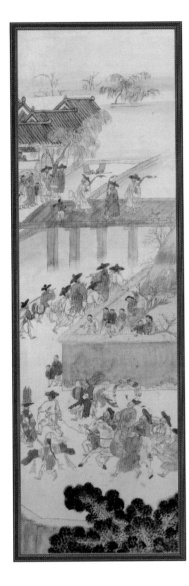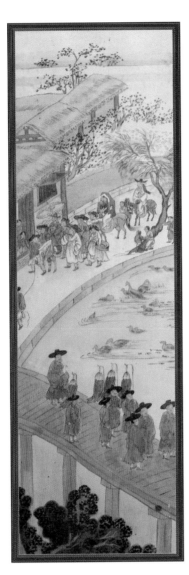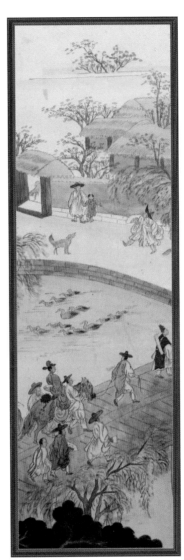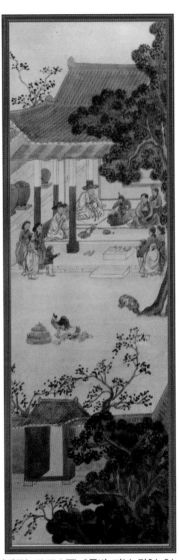

양반평생도(兩班平生圖). 8폭병. 지본. 각91x31

자라나는 아이들에게 심어줄 시각교재로 조선인들은 문자그림을 선호했다. 아이들이 알아보기 쉽게 해서(楷書)나 행서(行書)로 쓰되 언제나 심심해하는 아이들이 그 속에 숨긴 어른들의 간교한 교훈에 세뇌되도록 예쁘게 그림을 그렸다.

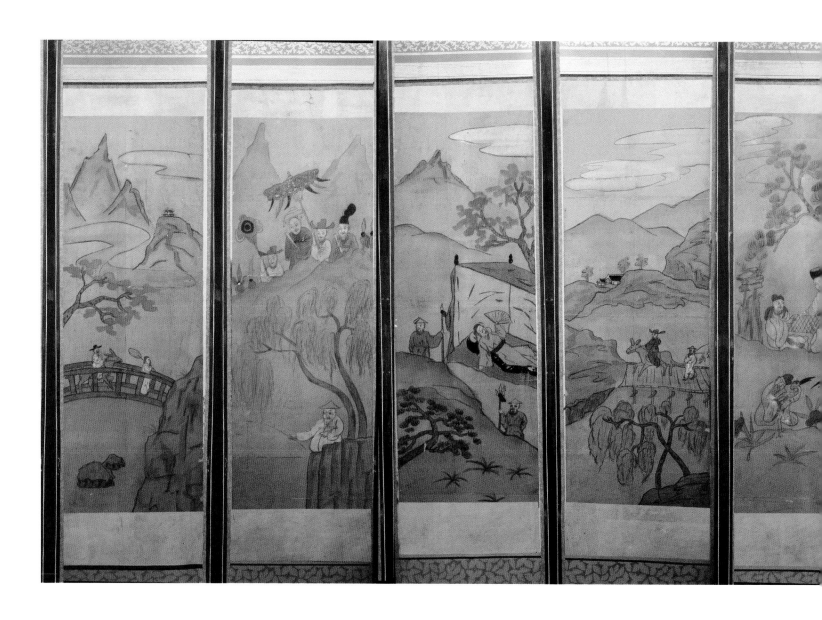

그런데 그 그림들이 모두 중국이야기이다. 한심하지 않은가. 조선의 사대부들은 머리끝부터 발끝까지 사대사상에 절어 있었더란 말인가.

그런데 이상하다. 오제(五帝)로 꼽히는 소호(少昊)·전욱(顓頊)·제곡(帝嚳)·요(堯)·순(舜)과 함께 주 문왕과 무왕·백이숙제·강태공·공자·허유 등의 사적과 설화가 그려진다. 그림의 주인공들은 거의 대부분 이족(夷族)이 중원을 장악했던 시대의 인물들이다.

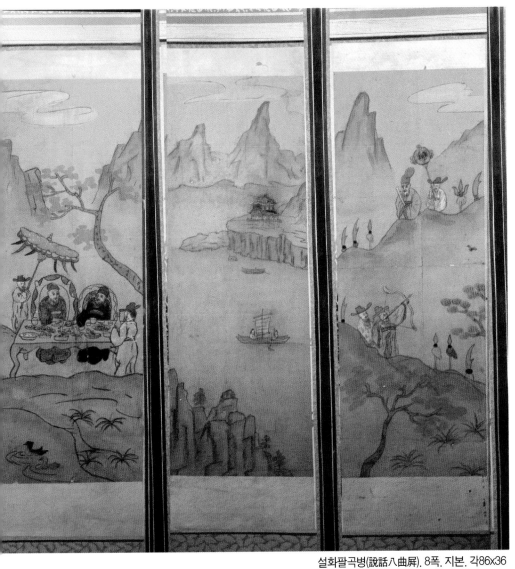

설화팔곡병(說話八曲屏). 8폭. 지본. 각86x36

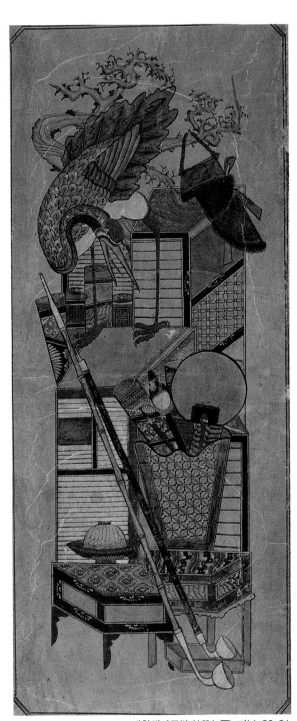

매학책가도(梅鶴册架圖). 지본. 80x31

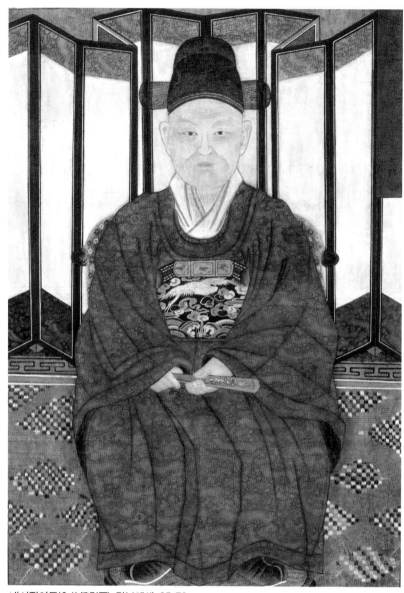

내시진영도(內侍眞影圖). 견본채색. 95x70

조선의 성종실록에는 신농과 요 순 우 탕을 그린다 했다. 신농은 농경과 의약의
신이다. 요임금은 오제(五帝)의 하나인 제곡의 아들이다. 순임금은 미련한 아
비 고수와 사나운 계모, 그리고 무도한 이복동생 상(象)에 순종하여 민심을 얻
었다. 이어 요임금의 왕위를 물려받고, 요임금의 두 딸인 아황 여영과 혼인했
다. 맹자는 순임금이 동이라 했다.

순임금의 왕위를 물려받은 우임금은 응룡의 도움으로 치수(治水)를 이루고 천하를 구주(九州)로 나누었다. 탕은 설의 후손으로 상나라 걸왕을 무찔러 성탕(成湯)이라 일컬었다. 설은 제곡 고신씨(高辛氏)의 비(妃) 간적(簡狄)이 천제가 보낸 현조(玄鳥), 즉 까만 새라 부르는 태양새 혹은 제비의 알을 삼키고 낳았다. 동이의 태양신화가 깃들이어 있다.

그렇게 문자도의 그림과 글씨, 즉 신화와 일화, 전거와 고사, 인물과 문장이 우리가 중국이라고 부르는 신화시대-하-상-주-춘추전국에 머물고 있다. 신화적인 소재는 진-한에 이른다. 이상하지 않은가. 17-8세기 조선에서 중국의 신화시대와 상고시대를 그리고 있었다니.

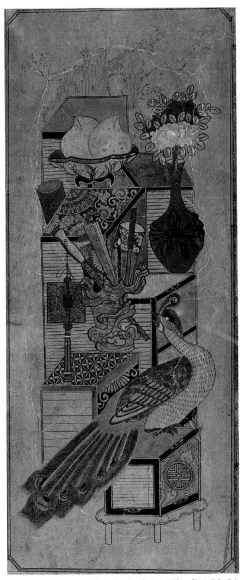

공작책가도(孔雀冊架圖). 지본. 80x31

공작책가도(孔雀冊架圖). 지본. 80x31

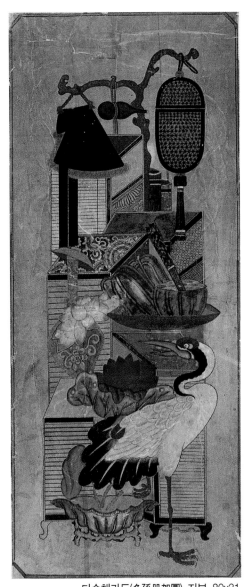

다손책가도(多孫冊架圖). 지본. 80x31

그 바탕에 동이의 활약이 있다. 먼저 상나라는 만 개의 부족 중에서 9천개가 동이(東夷)였다. 주나라는 억조의 이인
(夷人)이 있었다 했다. 그래서 효(孝)자에는 동이의 순임금이 부모를 위해 연주했다는 가야금이 그려진다.

삼강오륜도(三綱五倫圖). 지본. 28x45

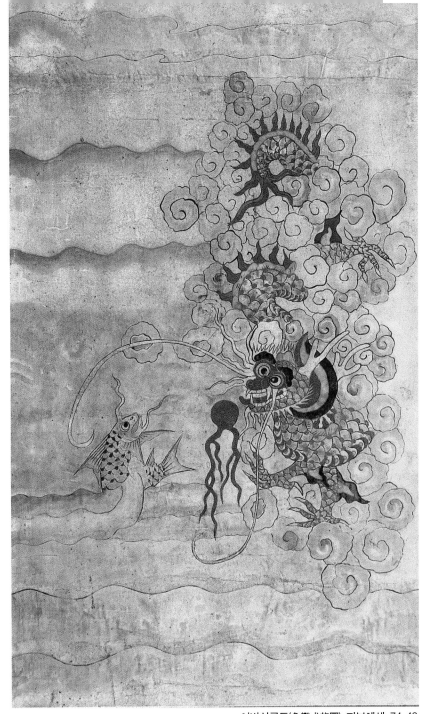

어변성룡도(魚變成龍圖). 지본채색. 74x43

제(弟)자에는 시경(詩經)에서 척령이라 부르는 할미새, 산 앵두 혹은 아가위라고 부르는 상체가 형제우애를 상징한 다. 시경은 서주(西周) 이전의 시가라 했으니 동이의 활동 시대와 맞물려 있다.

충자에서 비간쟁간(比干爭諫)은 하나라의 17대 걸왕의 무 도함을 간하다 심장이 도려내어져 죽은 비간(比干)의 이야 기를 그렸다. 용방직절은 용방이 은나라 주왕(紂王)에게 직언과 충간을 하다가 죽임을 당하자 뜰에서 서책을 등에 진 거북이 나왔다 했다.

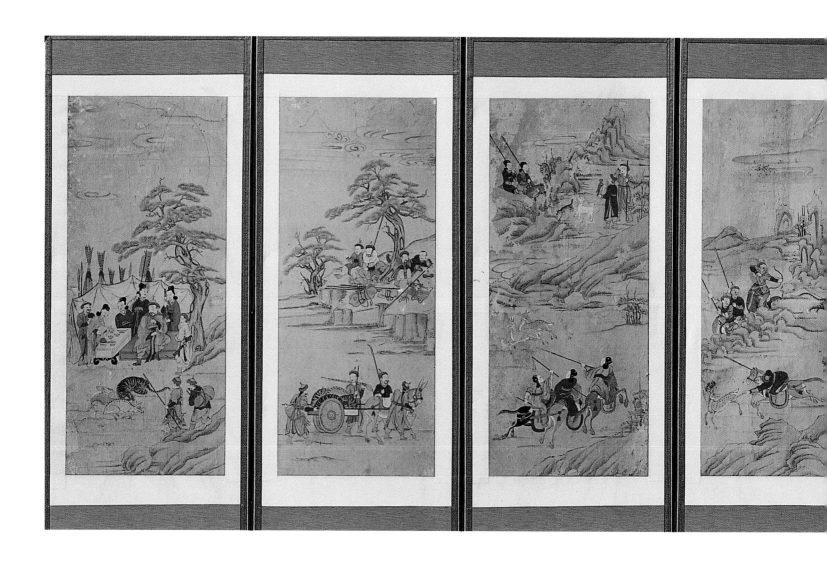

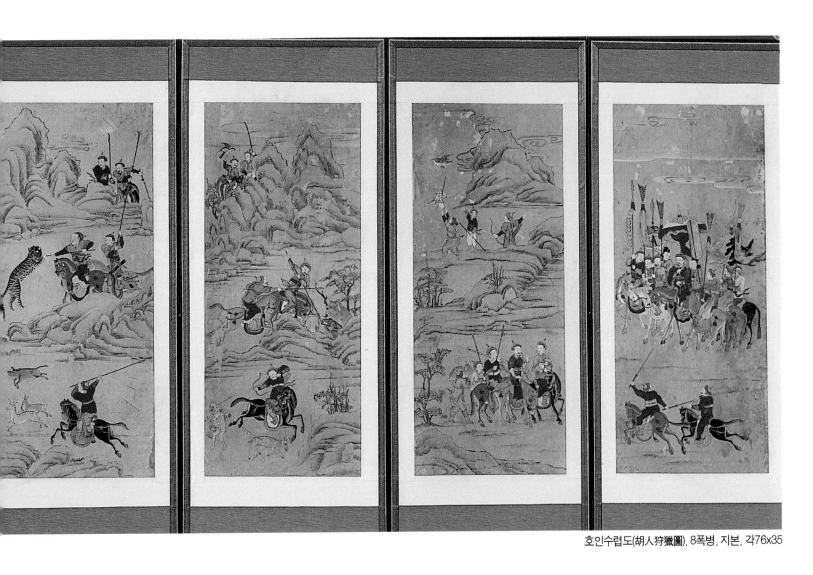

호인수렵도(胡人狩獵圖). 8폭병. 지본. 각76x35

신(信)자에서 무제의 궁전에 청조가 날아들자 동방삭이 서왕모가 방문할 언약이라 했다. 흉노에 억류되었던 소무(蘇武)가 기러기 다리에 편지를 묶어 한나라 황궁에 전하여 신의의 상징이 된다. 동이의 신화는 한나라에도 유전되었다.

그리고 치(恥)자에 등장하는 비석에는 수양매월 이제청절(首陽梅月 夷齊淸節), 백세청풍 이제지비(百歲淸風 夷齊之碑)라 쓰여 있다. 동이의 나라 고죽국 왕자인 백이숙제의 절개가 화제가 된다. 매월(梅月)의 달 안에는 동이의 장군 예의 부인 항아(姮娥)의 신화가 담겨 있다. 두 사람

분의 불사약을 먹고 둥둥 떠 달에 간 항아가 달 두꺼비가 되었다는 이야기였다.

그렇게 본다면, 오늘날 중국이라는 국체와 정체성의 바탕이 되는 신화와 역사, 문학과 예술, 사상과 철학이 동이에 의해 마련되었다는 이야기가 되지 않는가.

호랑이는 왜 까치를 보고 기생 오라비처럼 웃을까?
Why tiger smiles to magpies?

What is called magpie and tiger paintings, a smiling tiger always look upward one or two magpies on the pine tree. Symbolically speaking, magpies deliver the good news from the heavenly creatures, i.e., their ancestors in the heaven. Original motif had been imported from *Qing* China example, however, Koreans transformed the leopard to tiger, the symbol of Korean nation.

희보작호도(喜報鵲虎圖)는 인사동 골동가에서 까치호랑이라고 부른다. 양반 호랑이를 비웃는 상놈 까치라고 해석하는 수장가도 있다. 까치가 서낭신의 신탁을 전하는 장면이라는 설명도 있다. 작호도의 기원을 몰라 빚어진 촌극들이다.

작호도(鵲虎圖)는 청나라의 작표도(鵲豹圖)를 빌어왔다. 작은 희작(喜鵲)이니 기쁜 까마귀요, 표(豹)=pao=보(報)와 발음이 같아 알려준다는 뜻이 된다. 희작의 희(喜)와 표범과 같은 발음의 보(報)를 합하여 희보(喜報)라, 기쁜 소식이 되었다. 누구의 기쁜 소식인가. 하늘의 기쁜 소식이다.

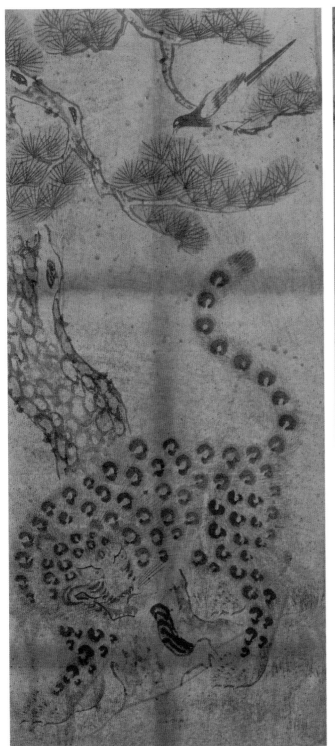
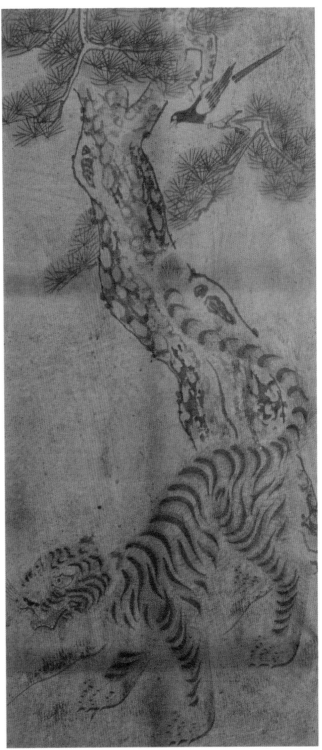

작호십곡병(鵲虎十曲屛). 10폭. 지본담채. 각 75x35

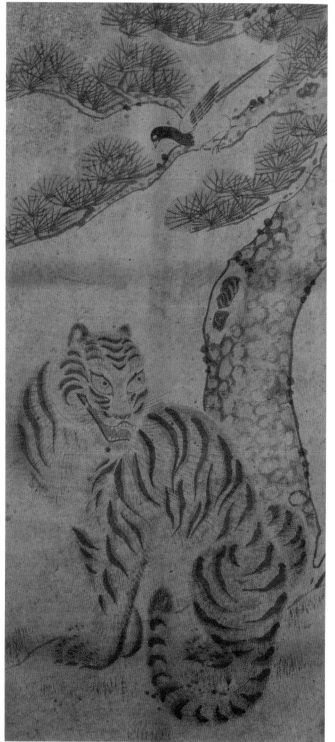
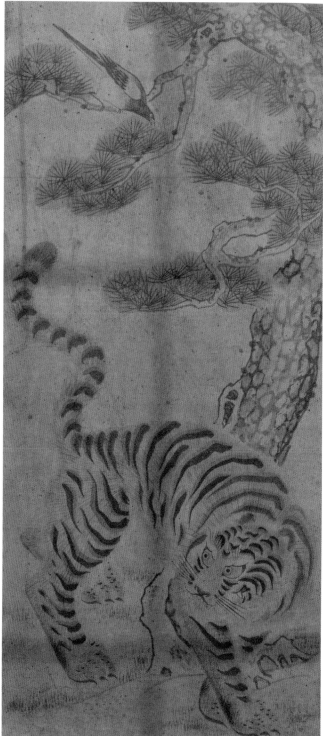

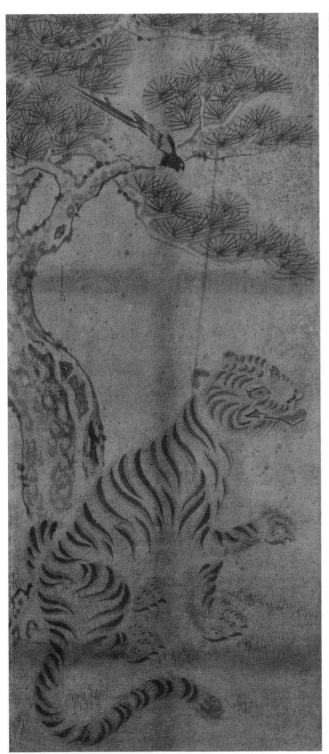
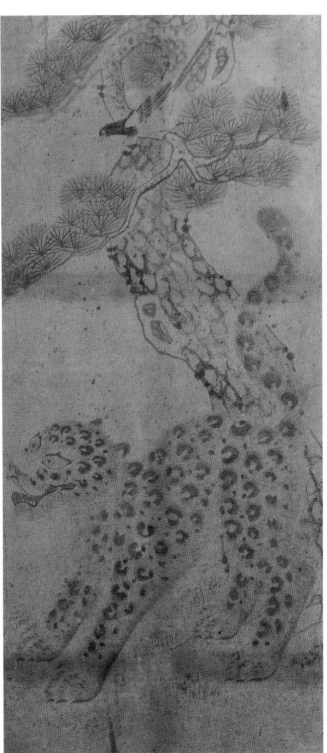

작호십곡병(鵲虎十曲屛). 10폭. 지본담채. 각 75x35

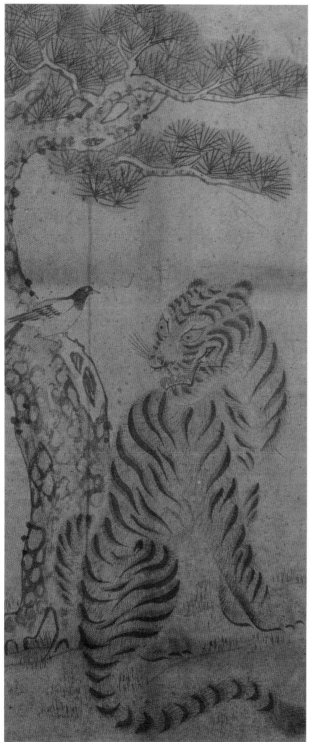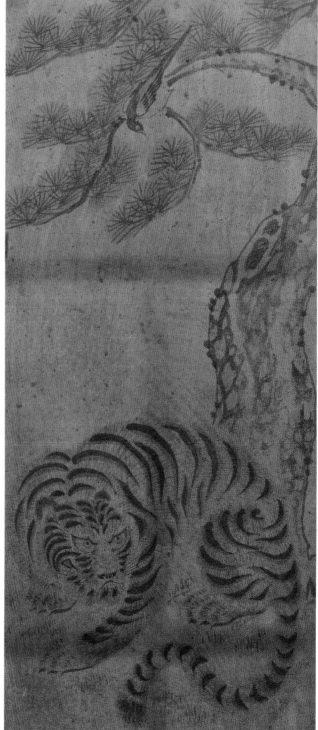

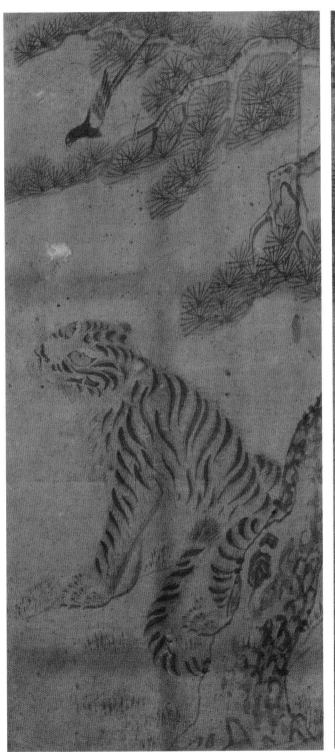
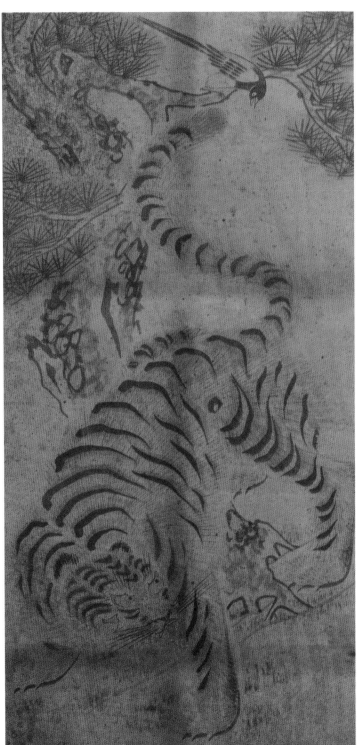

작호십곡병(鵲虎十曲屏). 10폭. 지본담채. 각 75x35

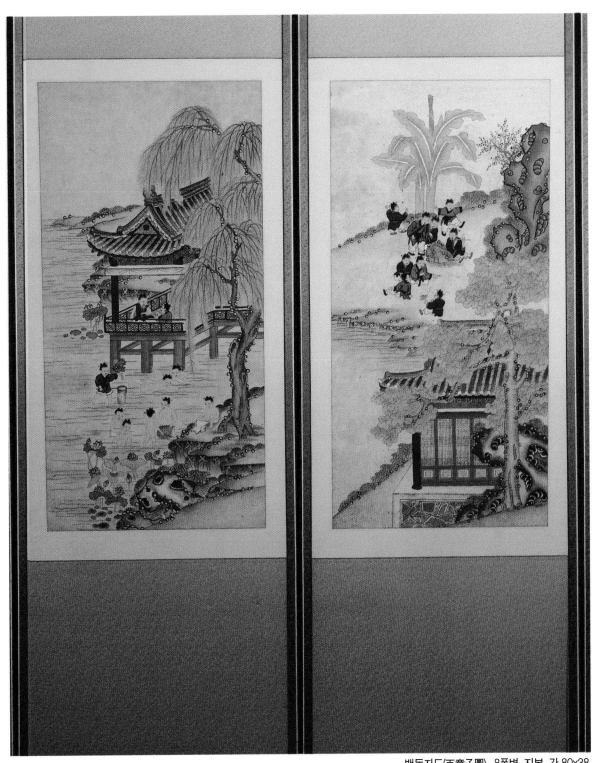

백동자도(百童子圖), 8폭병. 지본. 각 80x38

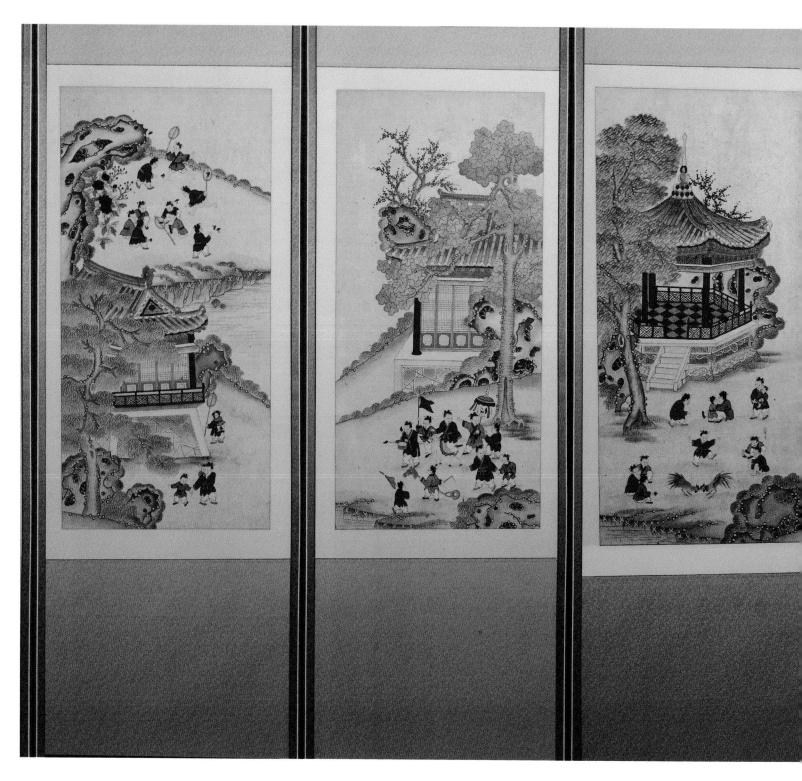

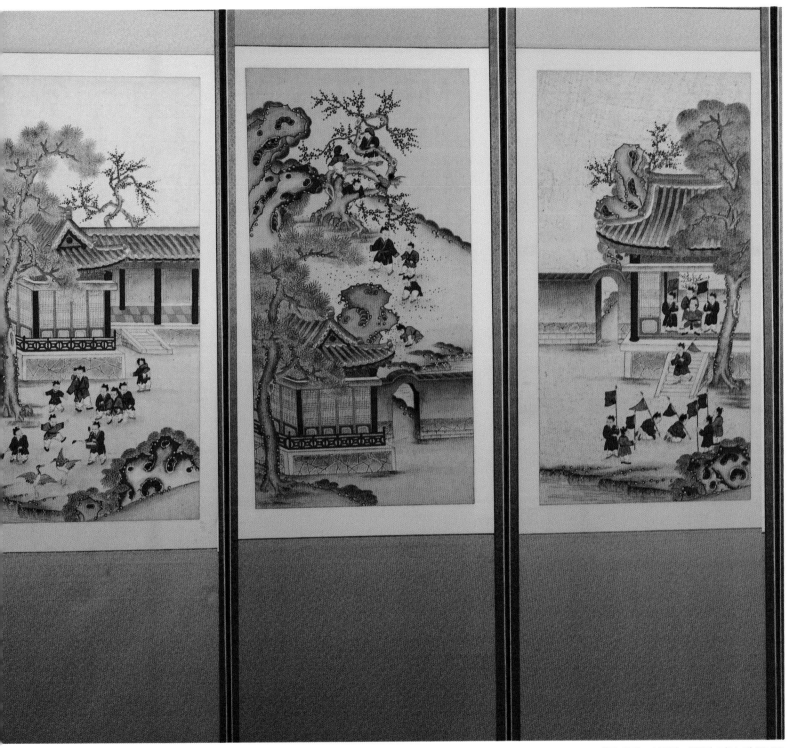

백동자도(百童子圖). 8폭병. 지본. 각 80x38

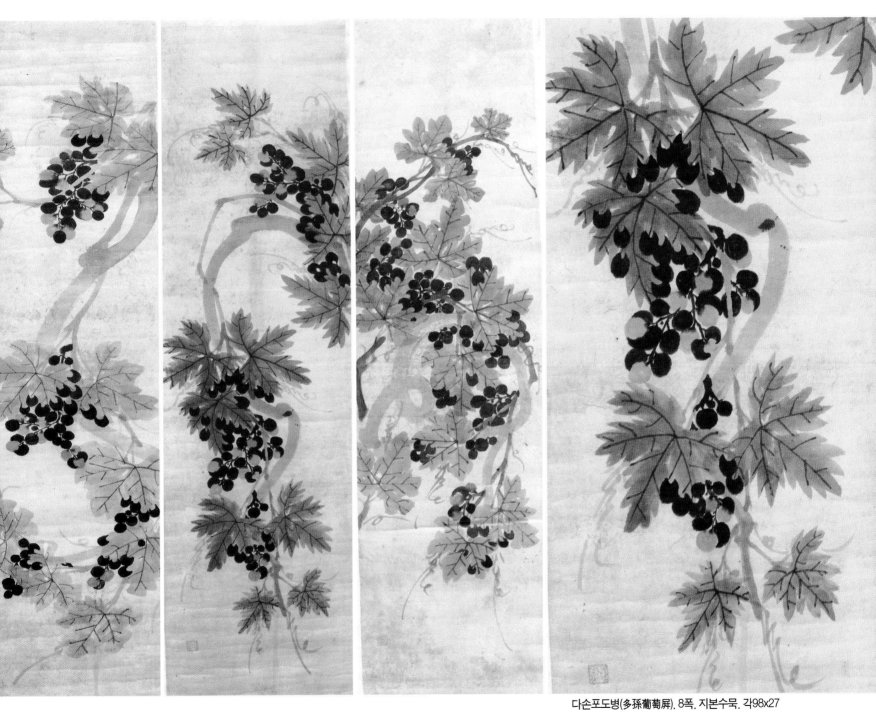

다손포도병(多孫葡萄屛). 8폭. 지본수묵. 각98x27

백수백복도(百壽百福圖). 8폭병. 지본. 각52x32

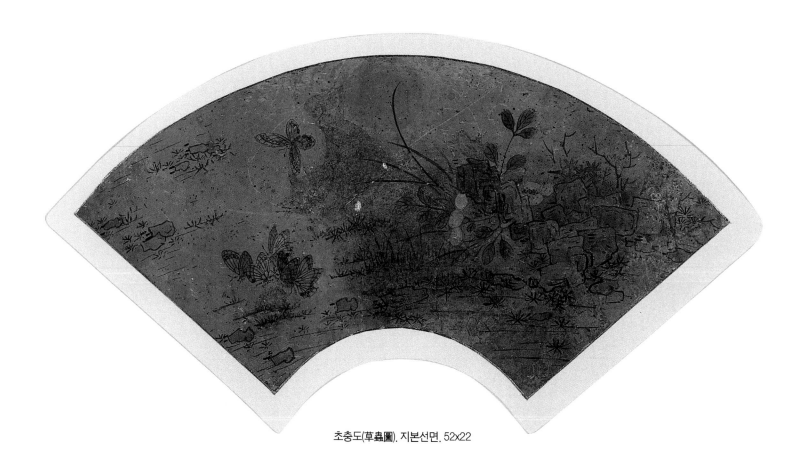

초충도(草蟲圖). 지본선면. 52x22

청나라의 표범을 조선인들은 호랑이로 바꾸었다. 호랑이야 민족정기 아니던가. 그런데 누가 그랬지? 아무도 모른다. 왜 호랑이가 한민족을 지칭하는지, 어떻게 해님달님에서 호랑이와 말을 나누고, 삼국유사에서 김현이 어떻게 호랑이 처녀와 정을 나눌 수 있는지, 어떻게 견훤이 호랑이 젖을 먹으며 자랐는지 신경 쓰지도 않는다. 그만큼 호랑이는 우리와 혈육 같은 존재였던 것이다.

환웅이 큰 밝산 밝알나무 아래서 신시를 열 때 곰과 호랑이가 여인이 되고자 했다. 곰은 여인이 되어 한국인의 시조가 되는 왕검을 낳았다. 그럼 한국인은 곰 새끼들이다. 그런데 호랑이가 민족정기라니... 우리에게 여인이 될 수 있었던 호랑이는 잊혀진 여인이었다.

산해경에는 여자가 되다만 호랑이신 서왕모가 있다. 형상이 사람 같지만 표범의 꼬리에 호랑이 이빨을 하고 가끔 으르렁거린다 했다. 더부룩한 머리에 머리꾸미개를 꽂고 있다고도 했다. 하느님의 지상나라인 곤륜산을 맡아 천하의 귀신을 다스리고, 삼천 년마다 열려 하나를 먹으면 삼천 년을 산다는 반도를 맡은 막강한 왕모(王母), 그 할머니가 호랑이였다. 서왕모는 한민족의 시원을 말해주는 단군신화와 한민족의 선조인 동이의 경전 산해경에 겹치기 출연한 한국인의 조상일 수 있었다.

그렇게 호랑이와 친한 한국인은 호랑이를 정월, 그러니까 한 해가 시작되는 첫 달에 책봉하여 호랑이 달로 삼았다. 정월 초하루에는 호랑이를 그렸다. 인일(寅日)에는 모충일(毛蟲日)이라 하여 호랑이 털만큼 많은 손님들이 오십사 해서 가게가 문을 열기도 했다.

그렇게 민족정기가 된 호랑이가 하늘의 기쁜 소식을 받으니 얼마나 기쁘겠는가. 다만 기생 오라비 웃음은 기쁜 호랑이를 그리는 방법을 배운 일이 없는 환장이의 애교 어린 실수일 따름이다. 그것이 민화의 매력 아니던가.

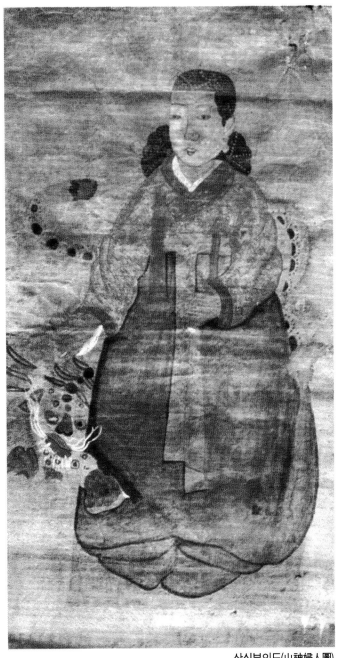

산신부인도(山神婦人圖)

십장생은 열이 아니다?
Ten longevity symbols never been counted as ten

Longevity symbols counted in the folding scrolls from 12 to 13, however, Koreans prefer to call it 10 longevity symbols. The first reason is that 10*(sip)* doesn't necessarily means the number, but signifies sexual intercourse*(ssip)* and female genital organ*(ssip)* in Korean language. Second reason is that the 10*(ssip)*is equal to rock cave and womb of a woman in Korean symbolic syntactics. Thirdly, the symbols played as a backdrop for the Koreans sitting in front of the folding scroll, of their admiration of the longevity.

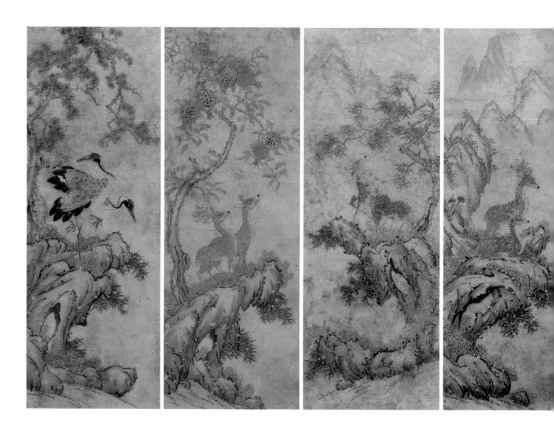

화봉수석도(花蜂壽石圖). 지본선면. 52x22

십장생은 열 가지의 상징물이다. 고려시대에도 정월 초에 십장생을 그렸다 했으니 오랜 상징적 의미가 있음직 하다. 외기 쉽게 일월운수(日月雲水) 산석송죽(山石松竹) 학록구지(鶴鹿龜芝)라 하자. 아니, 열둘이 아닌가. 나아가 반도(蟠桃)를 포함하면 열 셋이 된다. 경복궁 자경전의 십장 생 굴뚝에는 박쥐와 벽사수도 등장한다. 그런데 십장생이라 했다.

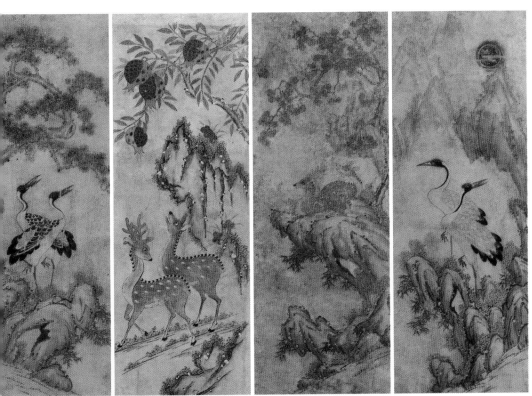

장생화락병(長生和樂屏). 8폭. 지본. 각101x37

그러고 보니 이상하다. 해 달 구름 물은 순환하는 것이다. 산 바위는 죽고 사는 것이 아니다. 소나무 대나무는 인간의 시각에서 보아 별로 장생하는 식물이 아니다. 학과 사슴이야 인간의 수명보다 짧거나 비슷할 따름이다. 거북이 비교적 오래 산다고 해도 이백년이다. 버섯? 그것도 수명이라 할 수 있을까. 그런데 이들이 장생물이라 했다. 어딘가 단단히 틀어진 것이 분명하다. 그 어긋난 점을 찾아내면 한국신화, 한국문화, 한국민화가 보인다.

십장생 그림은 중국이나 일본에서 발견되지 않는다. 십은 한국어에서만 읽힌다. 경음화현상을 일으키면 여자의 성징이거나 성교가 된다. 십은 다시 혈 굴 알과 같은 뜻이 된다. 혈은 구멍이다. 여자는 열 번째의 구멍을 가지고 있다. 그 구멍으로 한국인을 낳는다. 굴은 곰 할머니와 사람되다만 호랑이가 한국인의 어머니이기를 원했던 곳이다.

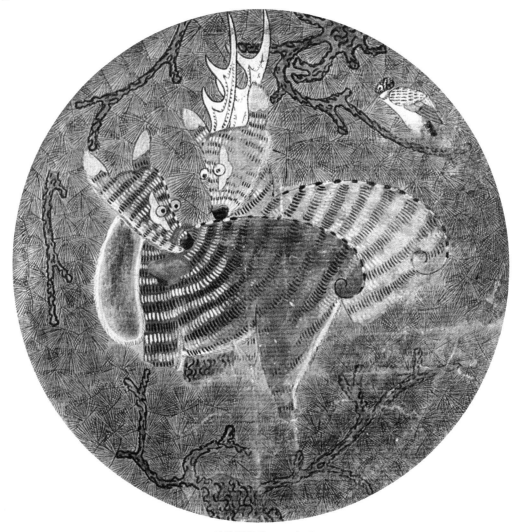

장생화락도(長生和樂圖)

일본신화에서 아마테라스 오호미가미가 스사노오노미코도의 난폭함을 못견디면서도 조국인 한알로 돌아갈 수 없어 들어갔던 곳이 석굴(石窟)이었다. 또한 한알의 상징인 지상의 한알구멍이 여성생식기를 상징하는 수혈(竪穴)이었다.

한국인은 모두 밝알, 즉 태양알의 후손들이다. 그래서 남자와 여자가 불알과 공알을 비벼 한국인을 만든다. 인생이야 유한하지만 아들을 낳으면 대를 잇는다. 바로 장생 아닌가.

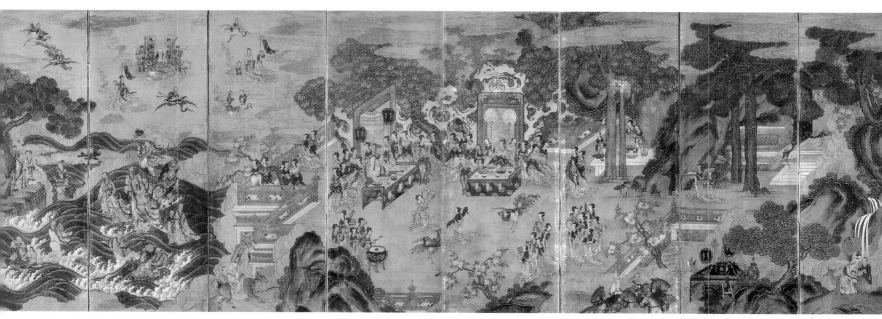

요지연회도(瑤池宴會圖), 경기도박물관 소장

그런데 왜 장생물이 필요했을까. 그림을 그려보자. 하늘에는 해와 달이 떠있다. 구름이 산을 빗겨가고 시냇물이 흐른다. 산에는 바위가 있고 소나무와 대나무가 자란다. 물가에는 학이 노닐고 사슴이 불로초-영지버섯을 먹고 있다. 그러니까 십장생은 배경그림이었다. 그렇다면 주인공은 누구인가.

이 그림을 배경으로 환갑연의 증조 할머니 증조 할아버지가 앉았다. 그 자리를 할머니 할아버지가 물려받았다. 곧 엄마와 아빠, 그리고 내가 내 아내와 앉을 것이다. 그럼 증조 할머니의 할머니, 증조 할아버지의 할아버지는 누군가. 그 답이 요지연회도에 있다. 바로 서왕모와 주 목왕이다.

석초노안도(石蕉蘆雁圖).지본수묵담채. 101x56

왜 삼신할매가 한국인을 점지하고 길러주나?
Why Samshin Granny takes care of Koreans?

Koreans believed that Samshin Goddess bless and breed Koreans, however, When a child destined for an evil fate at 7 years old, tiger and 3 headed falcon take place of the Shamshin granny to expel the bad omen.

In the Shanhaiching, Hsiwangmu the tigress God deserves to be called Shamshin granny, while 3 headed falcon was presumed to be the variant of 3 blue birds who said to feeding the tigress Hsiwangmu with probably animal meat.

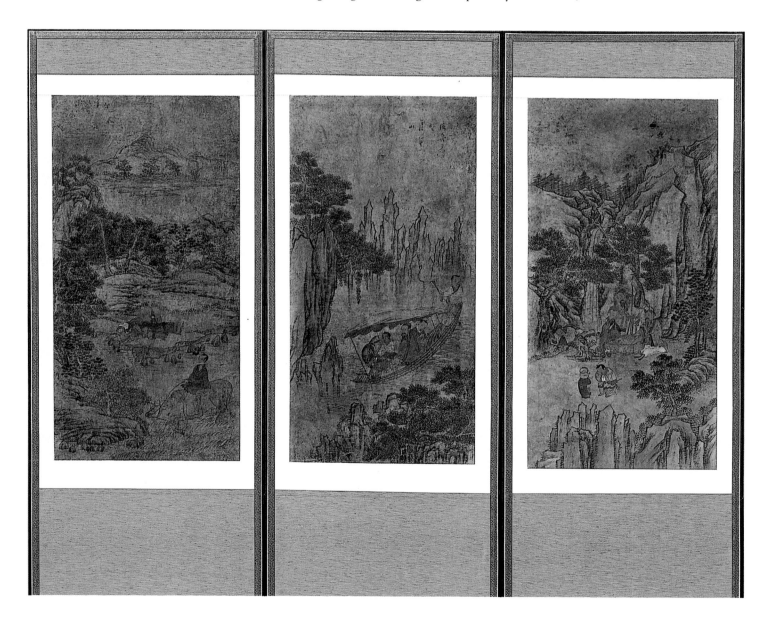

주 목왕은 곤륜산에서 서왕모가 벌인 연회에 귀빈이 된다. 주나라에는 억조의 이인이 있었다 했으니 동이의
신모 서왕모가 친척으로 모실 법도 하다. 서왕모의 요지연회에는 학이 날고 있는 바다를 건너 반도가 열린 곤
륜산으로 향하는 신선들이 그려진다.

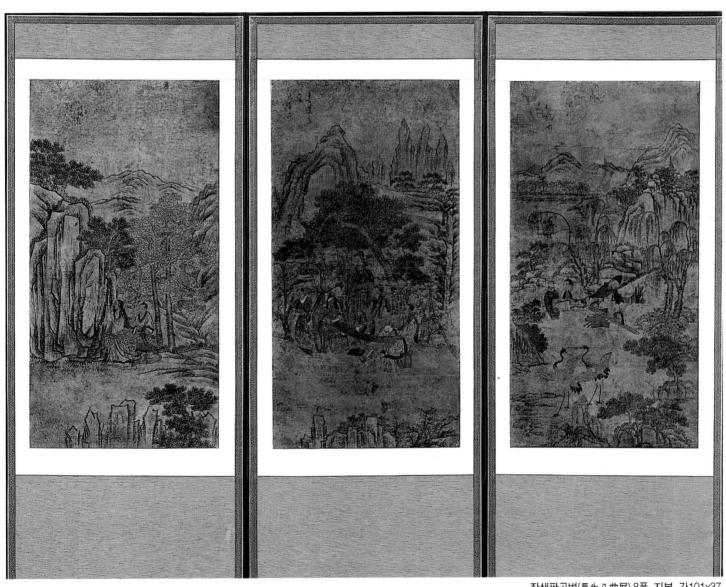

장생팔곡병(長生八曲屛),8폭, 지본. 각101x37

대접받은 반도의 씨앗을 목왕이 거두자 서왕모가 반도는 삼천 년만에 하나가 열리고 하나를 먹으면 삼천년을
살지만 중국은 땅이 얕아 자라지 못할 것이라 했다. 그렇게 반도는 곤륜산에만 있는 불사의 약이 되었다.

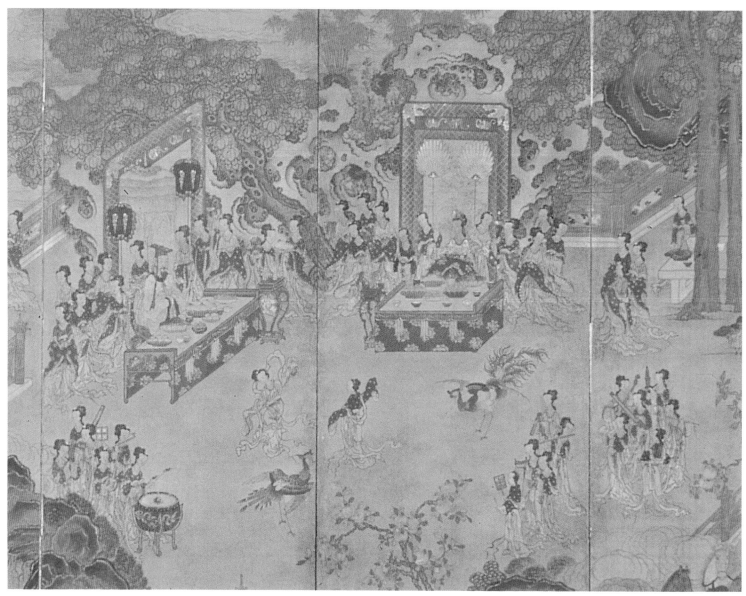

요지연회도(瑤池宴會圖) 부분

반도책가도(蟠桃册架圖) ML532CM001

서왕모는 목천자가 불사의 존재가 되었으니 다시 오시라는 노래를 부른다. 목천자는 나라가 평안해지면 다시 오겠다고 화답한다. 그 배경이 되는 것이 곤륜산이었다. 곤륜을 배경으로 천하의 해와 달이 자리잡은 것이었다. 그 후손인 조선의 왕이 그 앞에 앉으면 목천자처럼 당당하지 않겠는가.

신선수복병(神仙壽福屛). 8폭. 지본채색. 각47x33

서왕모는 곤륜산의 신이라 산신(山神)이었다. 발음이 같은 산신(産神)으로 불리기도 했다. 할머니가 산파역할을 했던 옛날이야기니까 산신할머니가 되었다. 또 산신이 있었다. 환웅의 아들 왕검은 장당경에서 1908년을 살다가 구월산에서 산신이 되었다. 그 아버지 환웅과 할아버지 환인의 뒤를 이어 신이 되었으니 도합 셋이라, 삼신(三神)이라 불렀다. 그 삼신과 산신이 발음이 같은지라 산신할머니는 삼신할머니가 되었다. 시골사투리로는 삼신할매가 된다.

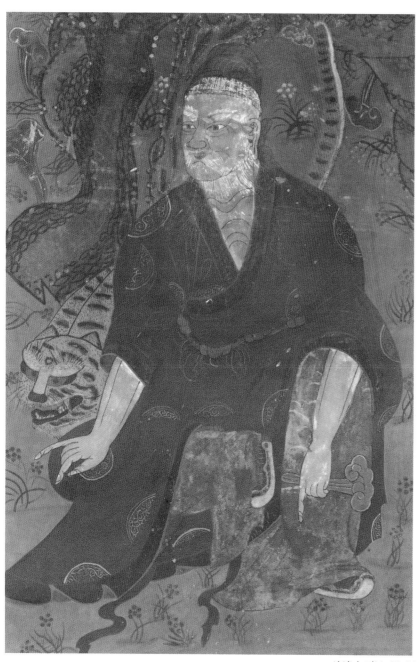

산신님. 지본. 83x51

그런데 왜 서왕모가 삼신할매라면 한국인을 점지하고 길러줄까. 대답은 다시 단군신화와 산해경에 있다. 신화에는 비슷한 신들끼리 습합하거나 분화한다. 서왕모는 달의 신인 상아 혹은 항아, 인류창생의 여왜 등으로 분화하거나 월하빙인, 중매의 신 등으로 습합되기도 했다. 그것이 신화였다. 그리고 그 신화는 동이의 신화이기에 교류될 수 있었다.

삼신할매와 아이들 공연현수막

웅녀는 한국인의 몸을 베풀고, 서왕모는 한국인의 민족정기와 일곱 살까지의 안전을 맡았다. 일곱 살 이후에는 부하인 신도 욱루와 같은 호랑이와 삼청조의 변신으로 여겨지는 삼두응에게 마겼다. 호축삼재(虎逐三災)라 호랑이는 삼재를 쫓아내고, 머리가 셋인 신응(神鷹)은 귀신을 갈가리 찢어버린다. 그렇게 삼신할매는 한국인의 영원한 지킴이가 되었다.

자랑스런 한국인
Proudy Korean

It is amazing to find the folk paintings full of glorious ancestors, of their myth, legend, anecdotes, and figures. What is a shame to praise the Venus as the Goddess of beauty, on behalf of beautiful *Chang E* Moon Goddess, former wife of *Dong-i* general *Yi*.

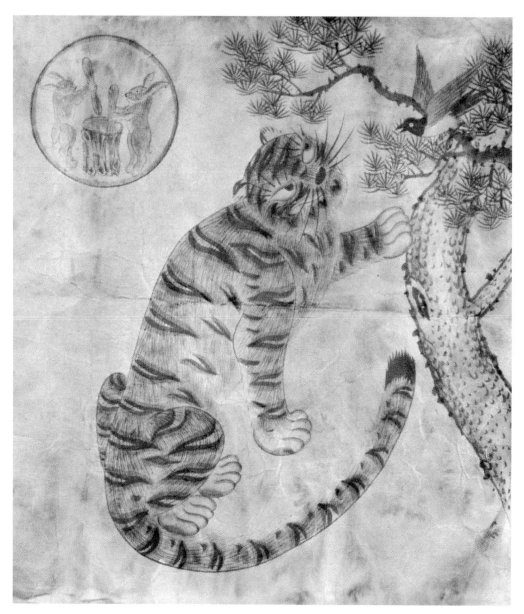

자랑스럽지 않은가. 한국인이 오늘날 잊어버린 옛 조상의 영화가 이렇게 화수분처럼 샘솟는 그림이 있다니. 부끄럽지 않은가. 세계 최고의 미인인 우리 조상의 월중항아를 중국에 빼앗기고 양귀비와 비너스 타령을 하다니.

까치와 호랑이와 달토끼

우리그림, 민화 이야기

민화란 우리만의 모습으로 우리만이 그려낸 우리의 정통 그림입니다. 찌그러진 듯한 앉음새에 삐딱한 얼굴의 호랑이 그림, 말이 호랑이이지 어눌한 표정이 고양이인지 호랑이인지 분간하기 어려운 그런 그림들이 아직까지도 친숙하고 아름다운 모습으로 이어져 온 것도 우리만의 정서, 우리만의 생활 모습을 그린, 유례없는 독특한 그림이기 때문입니다. 흔히 민화라 하면 정통화에서 벗어난 이름 없는 화가가 그린 서민들만의 그림으로 생각하는 경우가 허다하지만 사실은 왕실에서 사대부, 그리고 여염집의 벽장문까지 두루 걸렸던 우리의 정통 그림이며 생활 문화였던 것입니다.

우리 선조들은 세상에 태어나서 병풍 앞에서 백일 돌잔치를 벌이고, 문자, 효행도 앞에서 낭랑한 목소리로 천자문을 외우고, 수줍은 듯 화려한 화조 병풍 앞에서 첫날밤을 밝히고, 나이 들어 노안도, 장생도 앞에서 손주들의 재롱을 보았으며, 생을 마무리 하고 칠성판에 누워서도 감싸안으니 산수 등의 병풍이었습니다. 그러면 민화가 왜 이렇게 늘 우리 선조들의 생활 공간을 장식할 수 있었을까요? 그것은 다름아닌 민화가 우리 선조들의 꿈과 지혜를 담은 뜻그림이기 때문입니다. 곧, 민화는 감상을 목적으로 그린 그림이라기 보다는 인류의 시작과 함께한 재액을 물리치는 벽사 기원과 복 받기를 바라는 기복신앙 등의 뜻을 담은 그림입니다.

김영재

지은이 김영재는 동국대 미술학사, 서울대 미술석사, 캘리포니아주립대 미술학석사를 거쳐 동국대에서 고려불화로 철학박사를 받았다. 미술실기와 미술이론을 미디어와 결합, 민화와 고려불화에 깃든 한국미술의 원형정신을 추구하고 있다. 서울대, 고려대, 한양대, 숙명여대 등 강의, 대전시립미술관장을 역임하였으며, 미술이론책으로 『한국양화백년』, 『미술이야기』, 민화책으로 『귀신먹는 까치호랑이』, 불교에서 『불교 미술을 보는 눈』, 『고려불화, 실크로드를 품다』 등을 펴냈다. 방송프로그램으로 「EBS미술관」, 「야, 미술이 보인다」, 「민화이야기」 등의 진행, 제작에 참여했다. 1997년 「귀신먹는 까치호랑이」 전시를 기획·발표했으며, 2003 헬싱키 ICOM/ICFA 국제미술관 박물관 총회에서 민화를 소개하는 등 다양한 활동으로 한국문화의 우수성을 세계에 널리 알리기 위해 노력하고 있다.

Kim Young-jai, art philosopher, ph.D.
artcity@kornet.net, 82-11-717-0258

우리 민화 속으로

• 초판인쇄: 2007년 12월 31일
• 초판발행: 2007년 12월 31일
• 지 은 이: 김영재
• 펴 낸 이: 채종준
• 펴 낸 곳: 한국학술정보㈜
경기도 파주시 교하읍 문발리 파주출판문화정보산업단지 513-5
전화 031)908-3181(대표)·팩스 031)908-3189
홈페이지 http://www.kstudy.com
e-mail(출판사업부) publish@kstudy.com
• 등 록: 제일산-115호(2000.6.19)
• 가 격: 26,000원
• ISBN: 978-89-534-7849-7 93600 (Paper Book)
978-89-534-7850-3 98600 (e-book)